名家

课徒稿

临本

宋人小品

画

谱

本 社 ◎ 编

上海人民美术出版社

本套名家课徒稿临本系列，荟萃了近现代中国著名的国画大师名家如黄宾虹、陆俨少、贺天健等的课徒稿，量大质精，技法纯正，是引导国画学习者入门的高水准范本。

本书搜集了宋代画家大量的经典花鸟和山水作品，分门别类，汇编成册，以供读者学习临摹和借鉴之用。

图书在版编目（CIP）数据

宋人小品画谱 / （宋）赵佶等绘. — 上海 ：上海人民美术出版社，2022.1
（名家课徒稿临本系列）
ISBN 978-7-5586-2230-4

Ⅰ．①宋… Ⅱ．①赵… Ⅲ．① 中国画－作品集－中国－宋代 Ⅳ．①J222.44

中国版本图书馆CIP数据核字（2021）第228782号

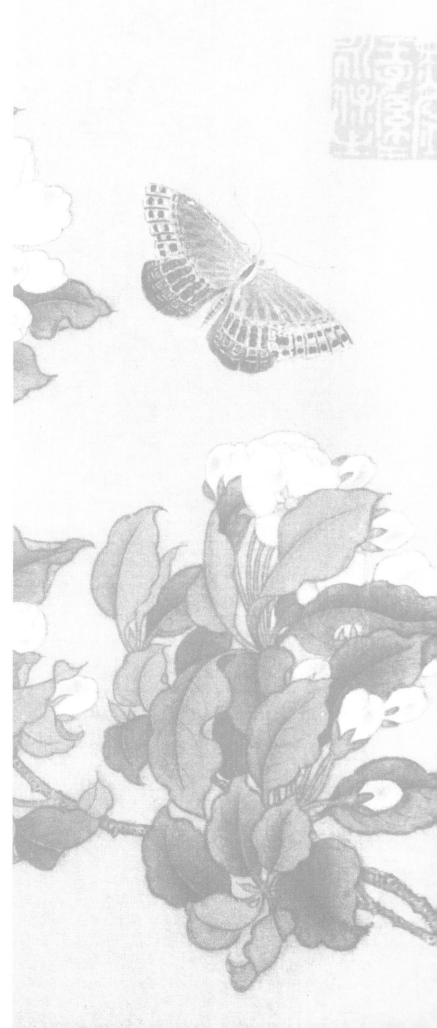

名家课徒稿临本

宋人小品画谱

绘　　者：赵　佶 等

编　　者：本　社

主　　编：邱孟瑜

统　　筹：潘志明

策　　划：徐　亭

责任编辑：徐　亭

技术编辑：陈思聪

调　　图：徐才平

出版发行：上海人民美术出版社
　　　　　（上海市闵行区号景路159弄A座7楼）

印　　刷：上海印刷（集团）有限公司

开　　本：889×1194　1/12

印　　张：7

版　　次：2022年2月第1版

印　　次：2022年2月第1次

书　　号：ISBN 978-7-5586-2230-4

定　　价：69.00元

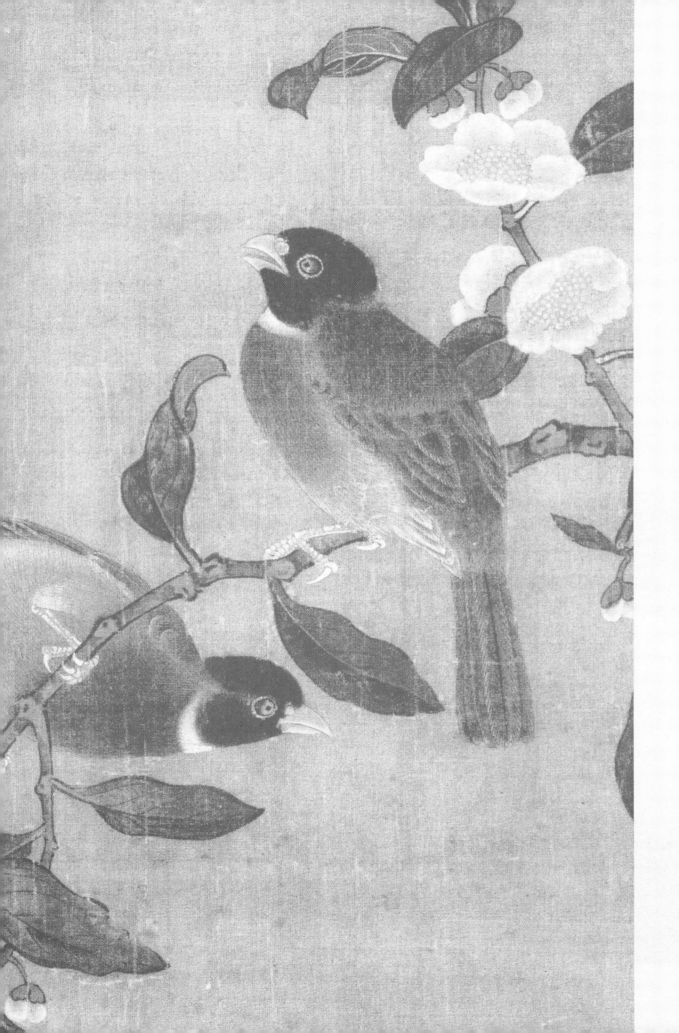

目 录

宋人小品画概述

　　小品画，是指在篇幅不大的作品上画有山水楼阁、花鸟草虫及人物故事等内容。小品画往往题材多样，表现手法多样。小品画虽小，却能小中见大，虽咫尺之间，却可传达出中国传统艺术精神和审美意趣，艺术表现力丝毫不亚于大幅绘画或卷轴绘画。

　　宋代小品画是中国绘画史上一道靓丽的风景，它的兴盛，与宋代政治、经济、文化和思想背景密切相关，对中国后世绘画产生了重大而深远的影响，在国际上也颇具知名度。宋代小品画以高雅的格调品位、精微的笔墨技巧、独特的经营位置、丰富多样的题材，成为中国绘画史上的一种重要表现形式。今天，宋代小品画依然有很大的学习和研究空间，其"朴素淡雅"的美学特征、"格物致知"的求真态度，亦对当下创作人文精神的回归有重要的启示。

　　宋代小品画形式一般多为团扇、册页等，画家或记游行迹、或抒发性灵，情景交融，意境营造独具匠心，表现出浓浓的诗意，令人如痴如醉。宋人小品画上大部分均无作者署款，出自当时无名画工之手，个别画幅上留有名款的，则一般是当时较为知名的画家。

　　宋代花鸟在中国花鸟绘画史中达到了一个高峰，其中宋代花鸟小品占据了相当主要的地位。宋人花鸟画小品形制多为圆中见方的尺牍小幅，构思新奇，结构内敛，构图方式开合有致，描绘特定的场境和瞬间的情态，状物精微，构思新奇，所画花鸟题材广泛，是师造化的典范，最终营造出优雅隽永的意境，表现出卓而不凡的审美趣味。

　　山水画至宋代进入了全盛时期，百花齐放，名家辈出，宋代山水画成为人们心目中一座无法逾越的绘画高峰。中国山水画的许多表现方法都发轫于宋代，创造这些画法的许多名家大师成为后世争相效仿的典范。山水小品画作为宋代山水画发展的一个缩影，从中能看出宋代山水画的众多风格流派和渊源。比如"南宋四家"之一的马远和夏圭所画的山水小品册页就极为闻名，这些山水小品画幅讲究边角的构图，运笔多用"斧劈皴"，很有特点，在后世也颇具影响。

　　宋代人物画继承了晋唐以来的法度，也有自己独特的成就，用线劲健有神，刻画栩栩如生，富有生活情趣，在小品画作上的表现也是十分精彩的。

五代　徐熙（传）　牡丹图　绢本设色

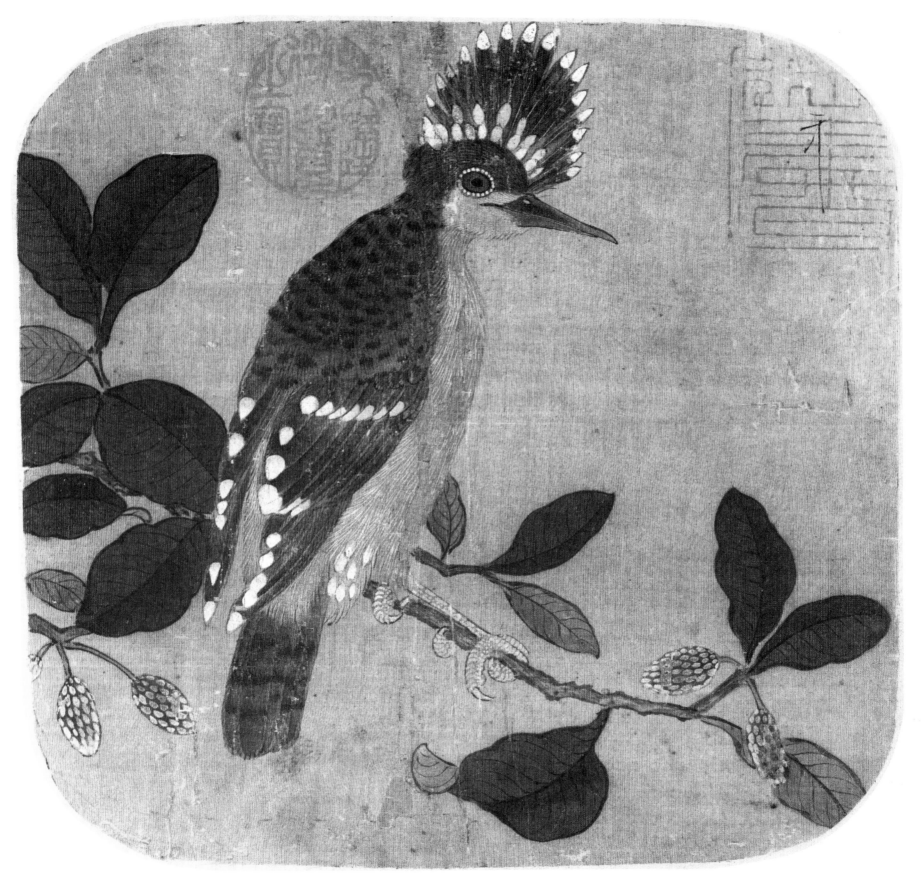

北宋 赵佶（传） 戴胜图 绢本设色

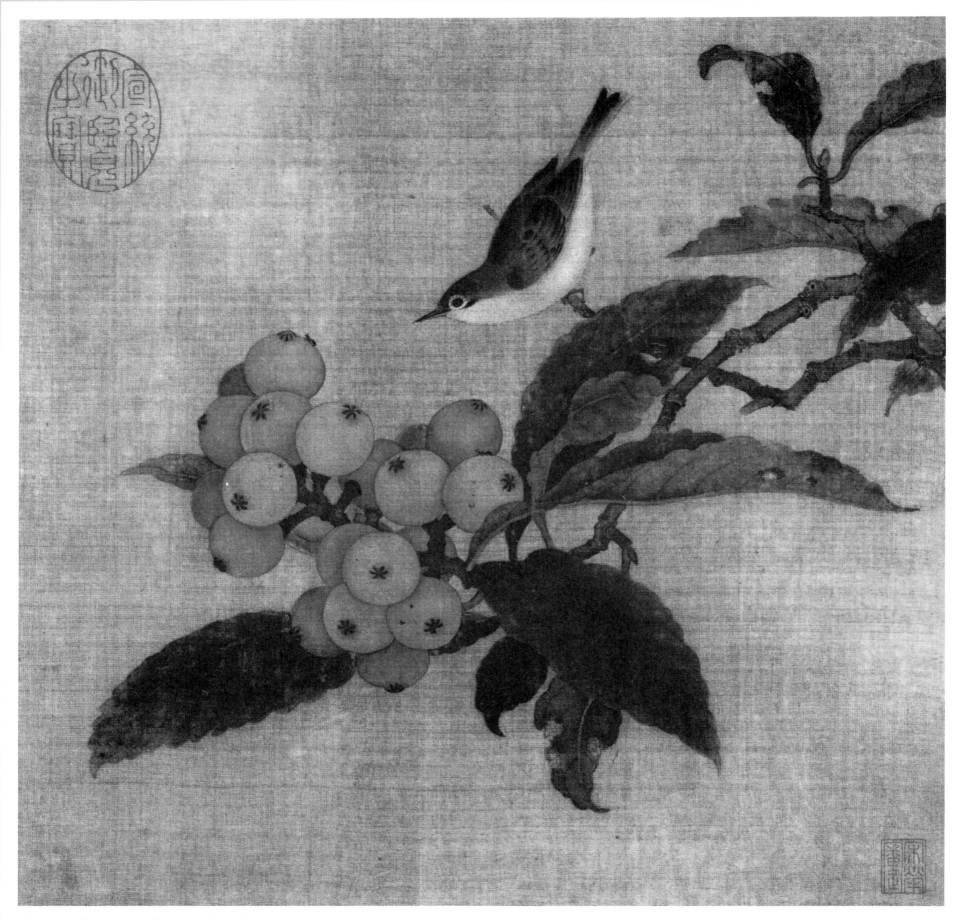

南宋　林椿　枇杷山鸟图　绢本设色

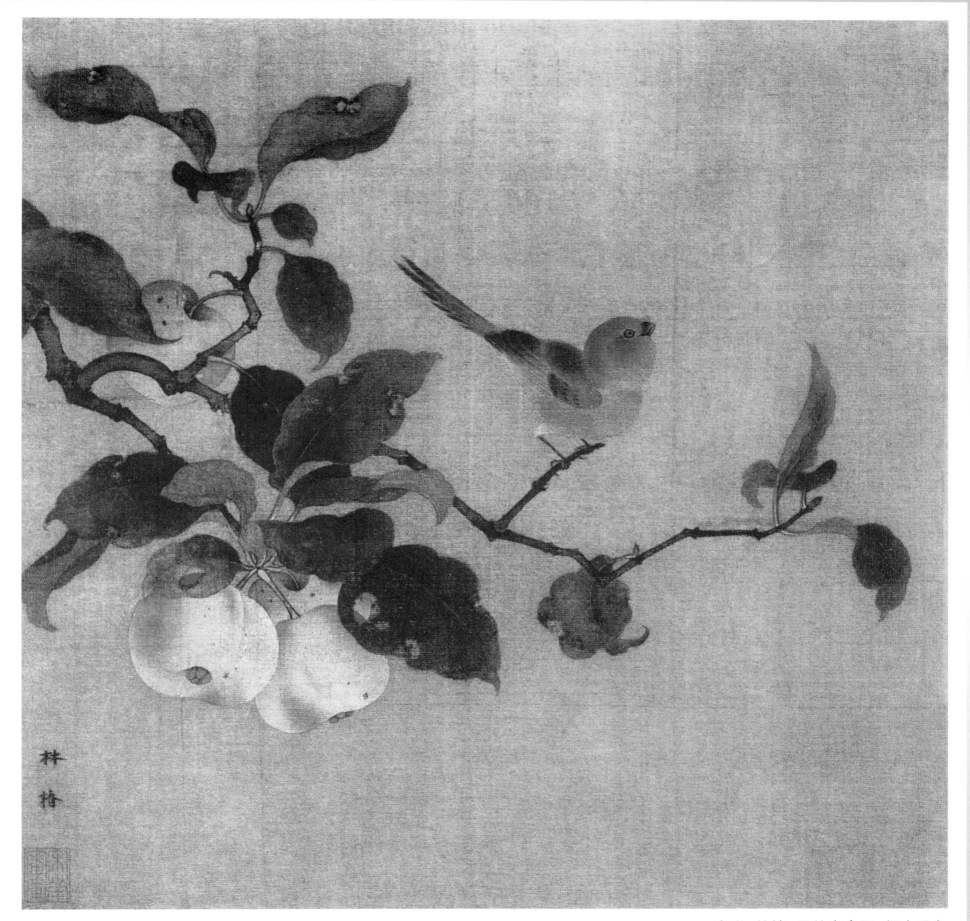

南宋 林椿 果熟来禽图 绢本设色

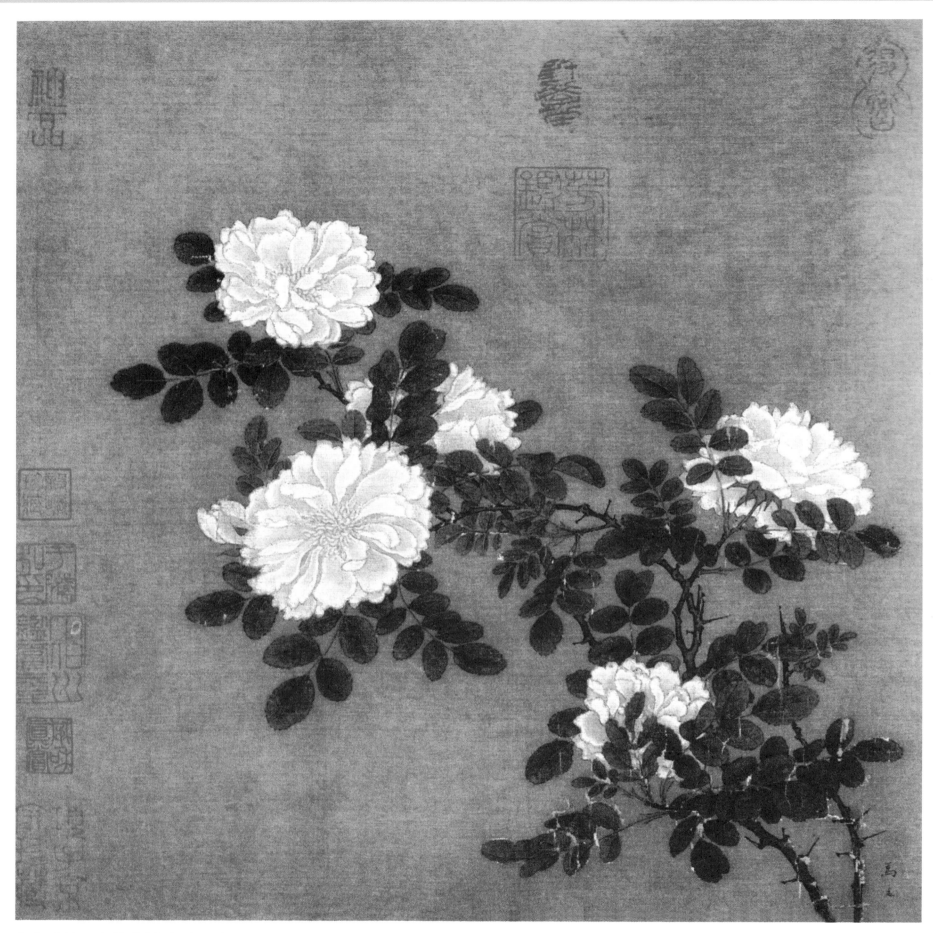

南宋 马远 白蔷薇图 绢本设色

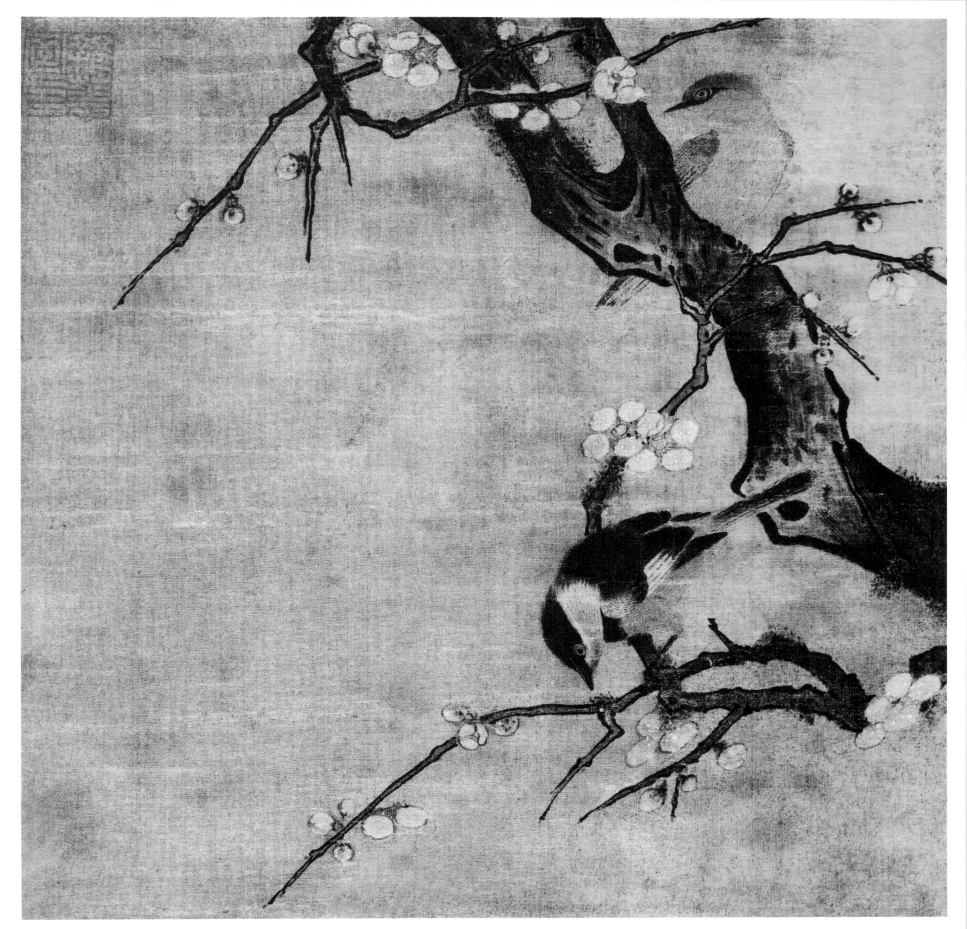

南宋　马麟（传）　梅花小禽图

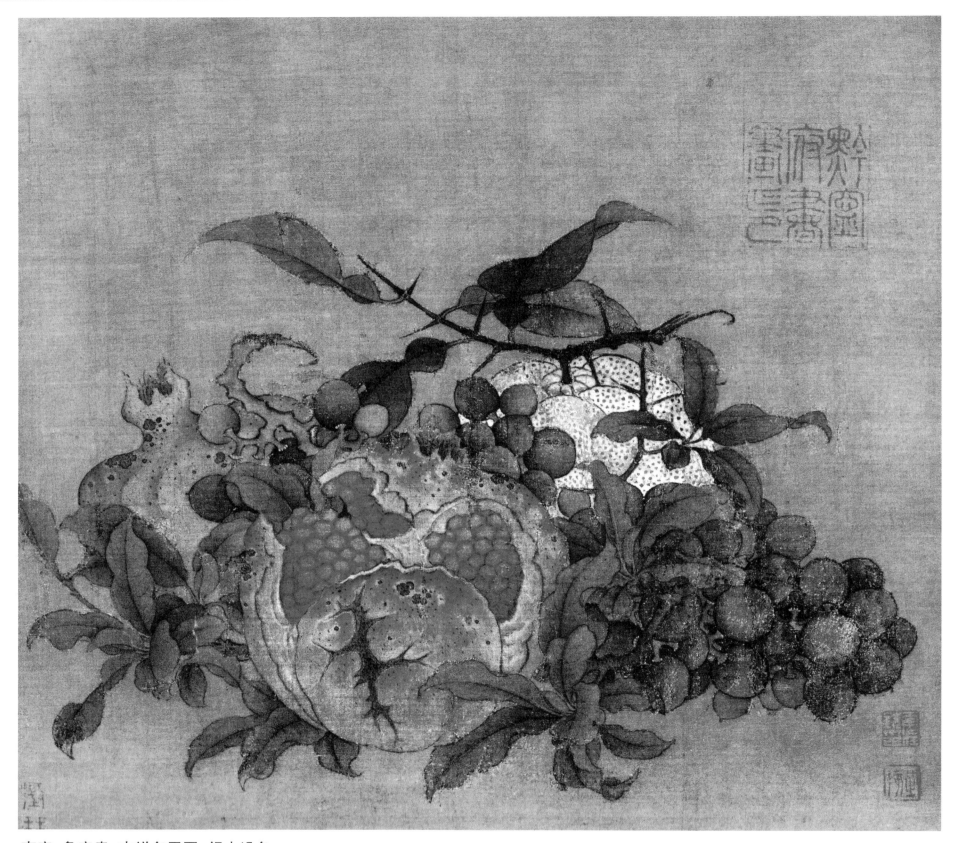

南宋 鲁宗贵 吉祥多子图 绢本设色

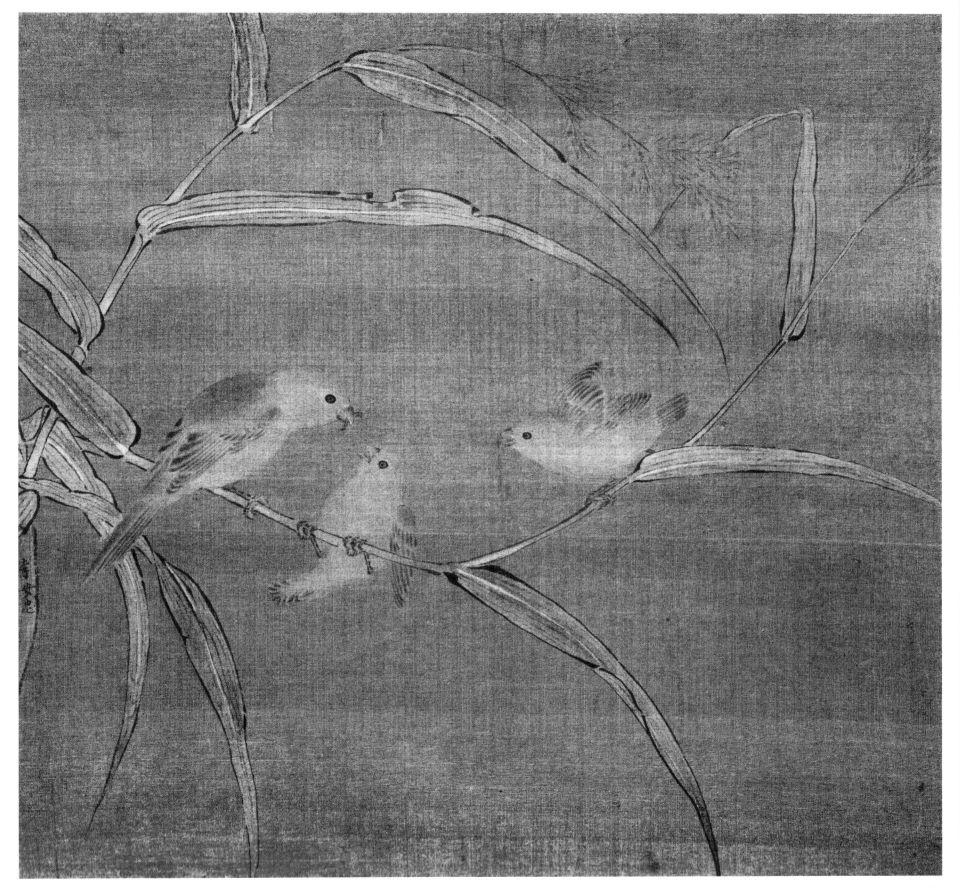

南宋 李安忠 哺雏图 绢本设色

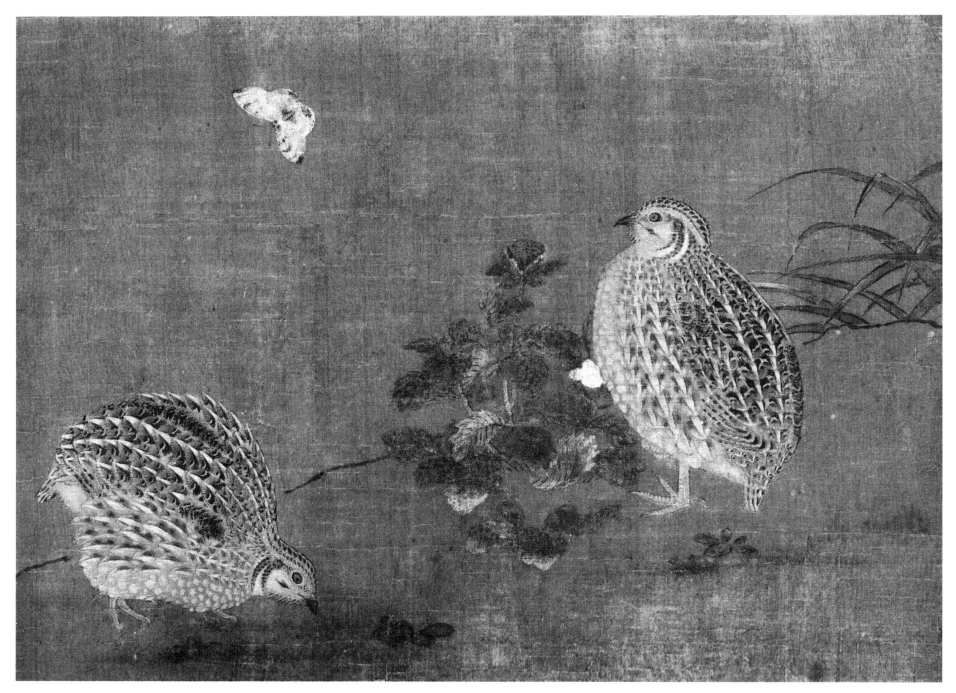

南宋 李安忠 鹌鹑图 绢本设色

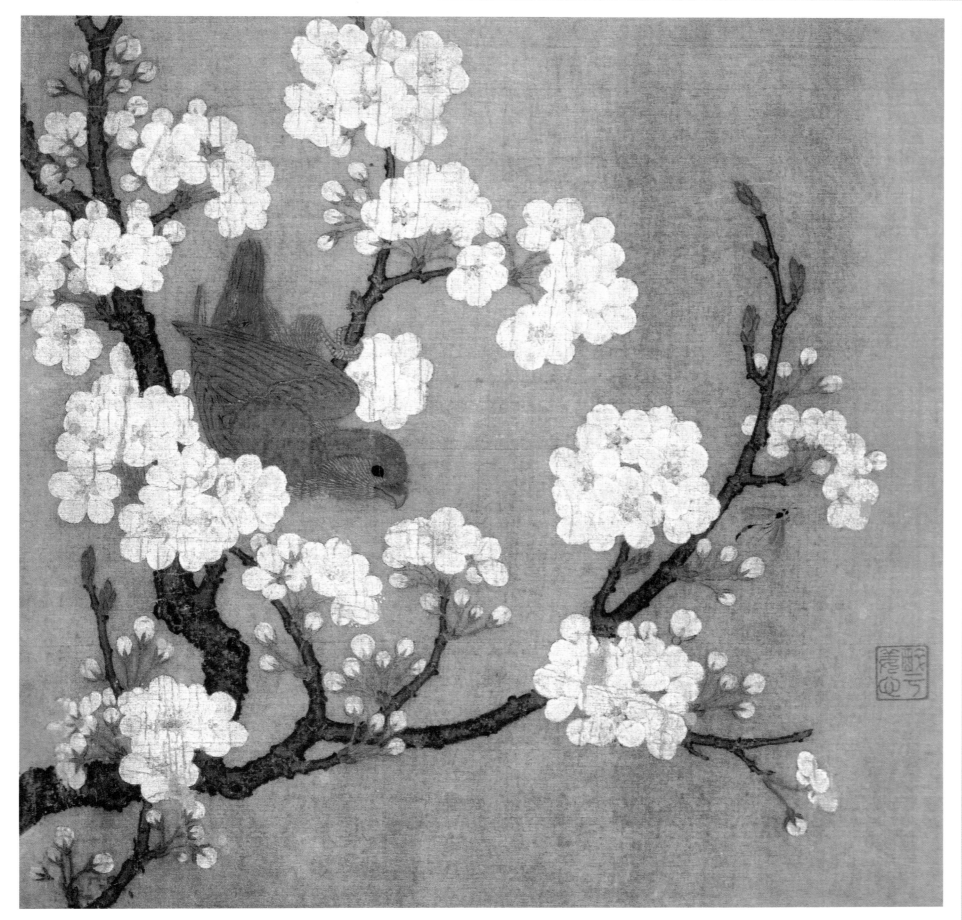

宋 佚名 梨花鹦鹉图 绢本设色

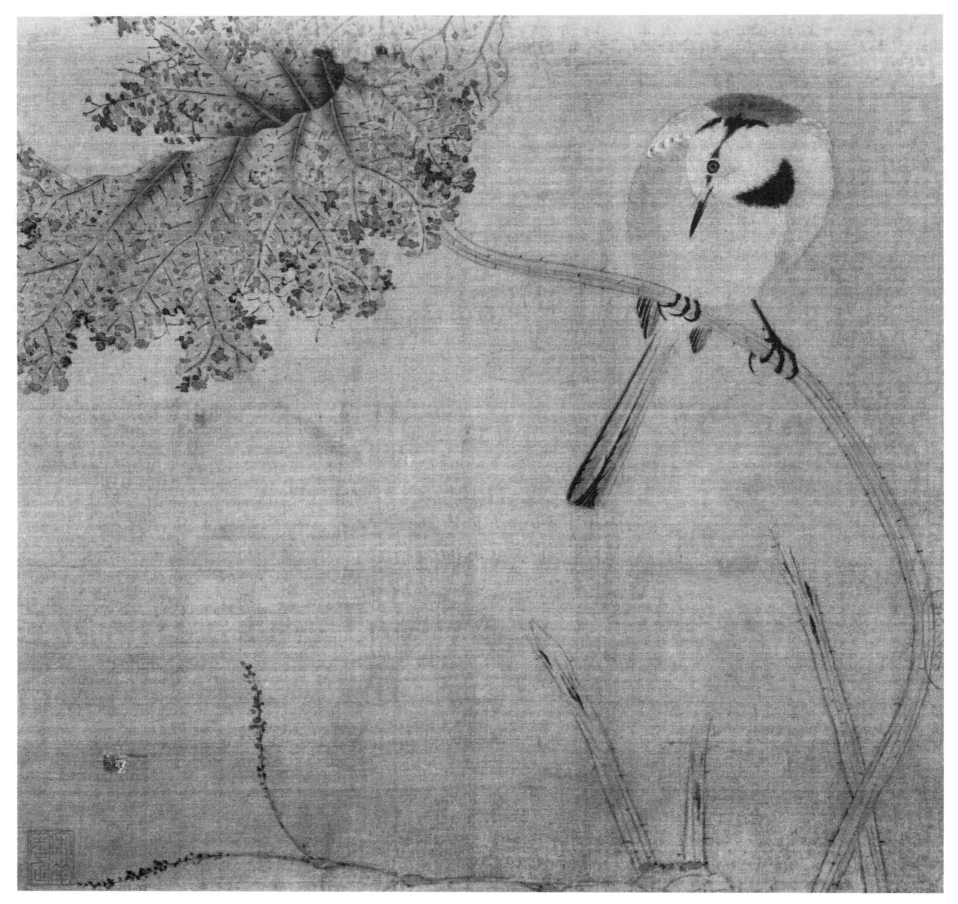

宋 佚名 鹡鸰荷叶图 绢本设色

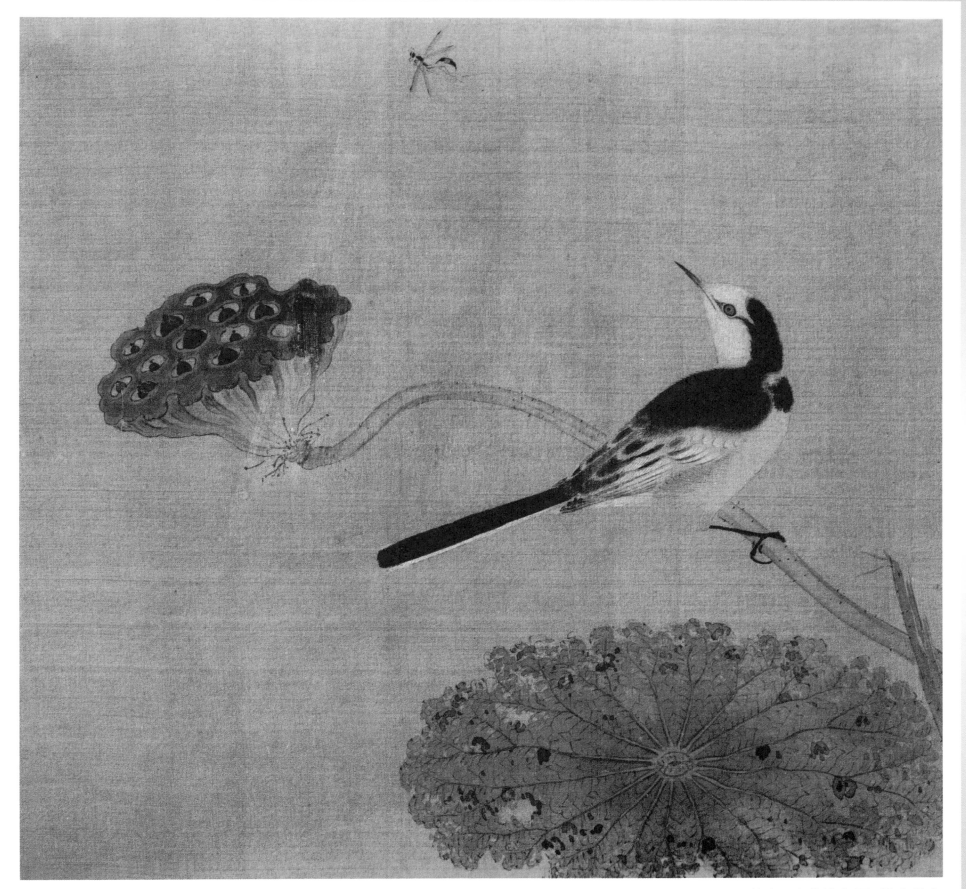

宋 佚名 疏荷沙鸟图 绢本设色

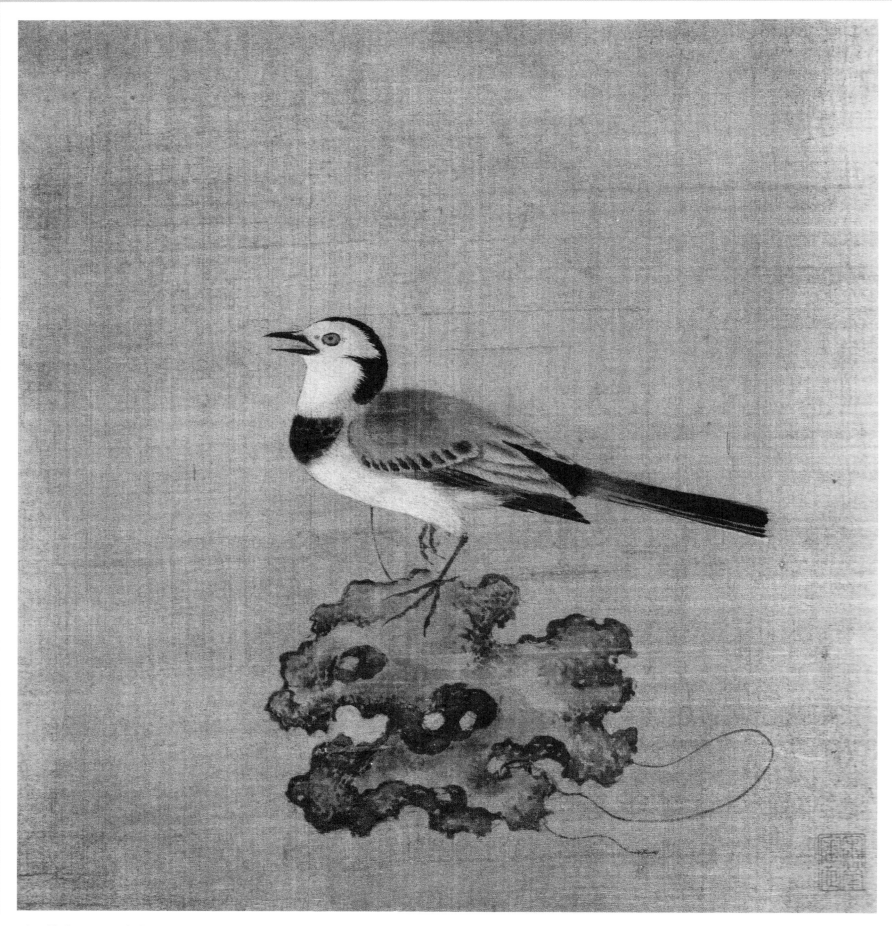

宋 佚名 绣羽鸣春图 绢本设色

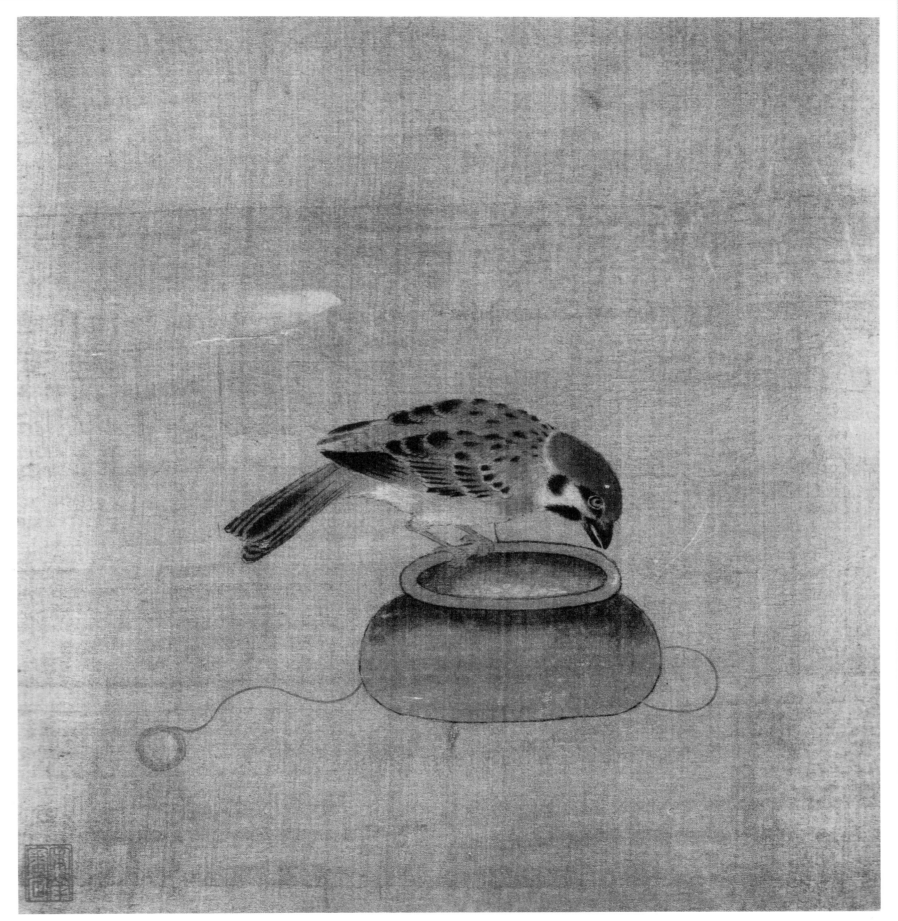

宋 佚名 驯禽俯啄图 绢本设色

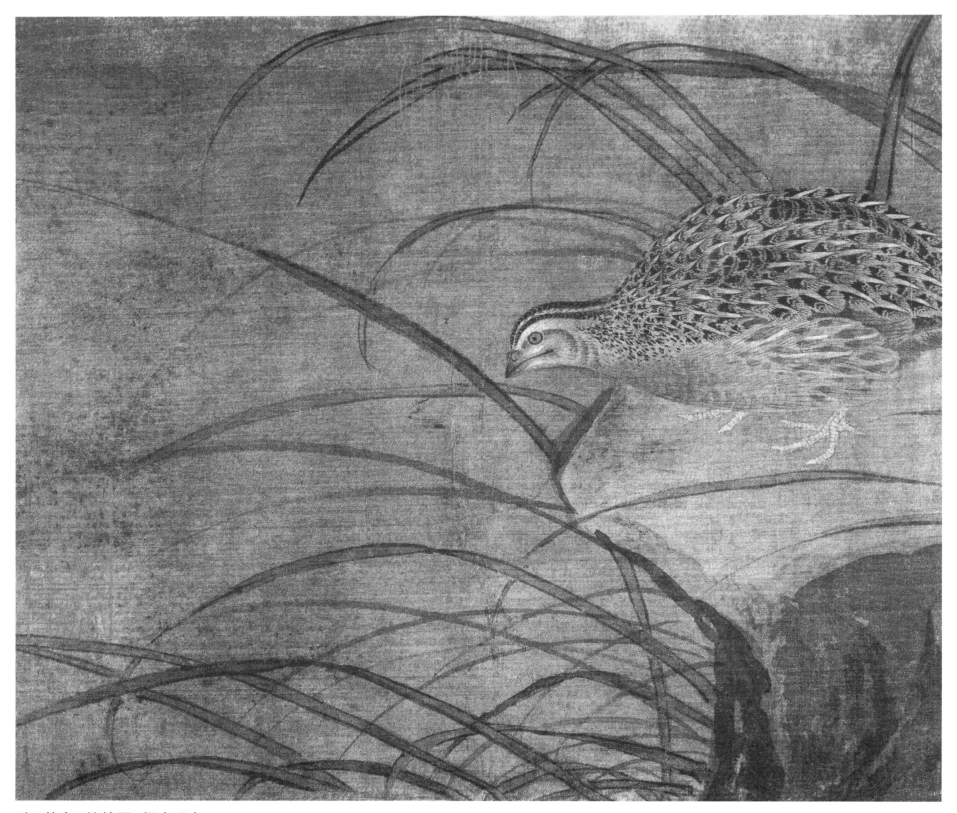

宋 佚名 鹌鹑图 绢本设色

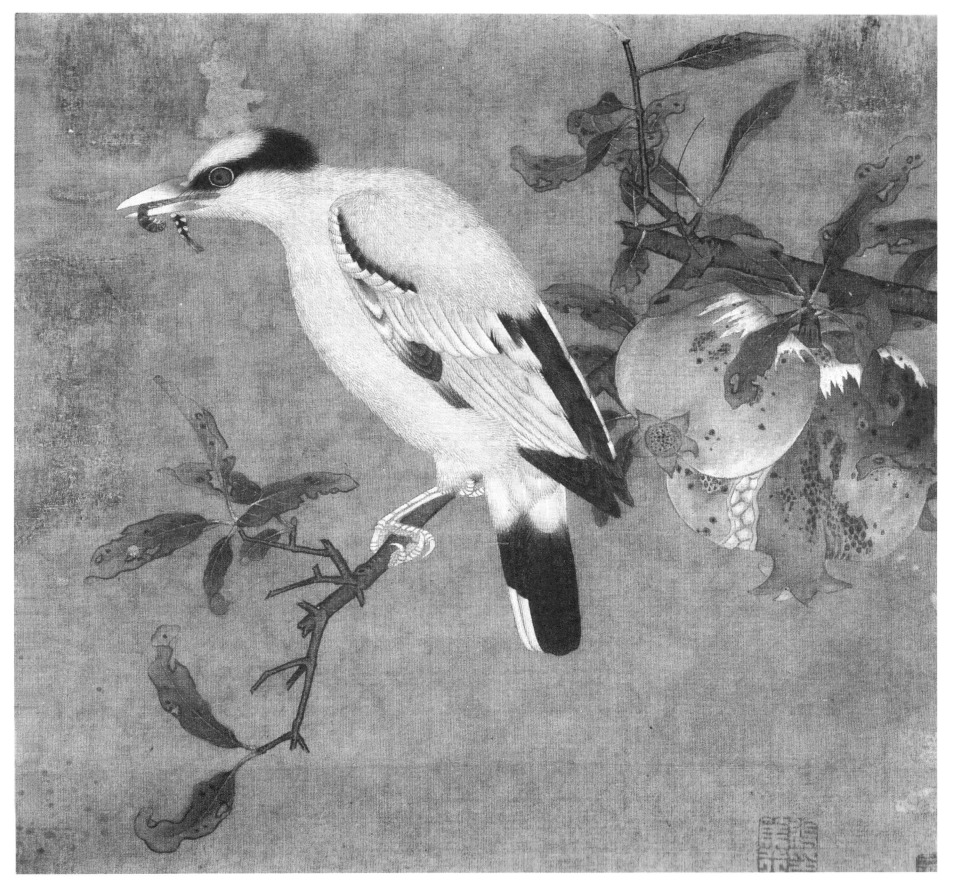

宋 佚名 榴枝黄鸟图 绢本设色

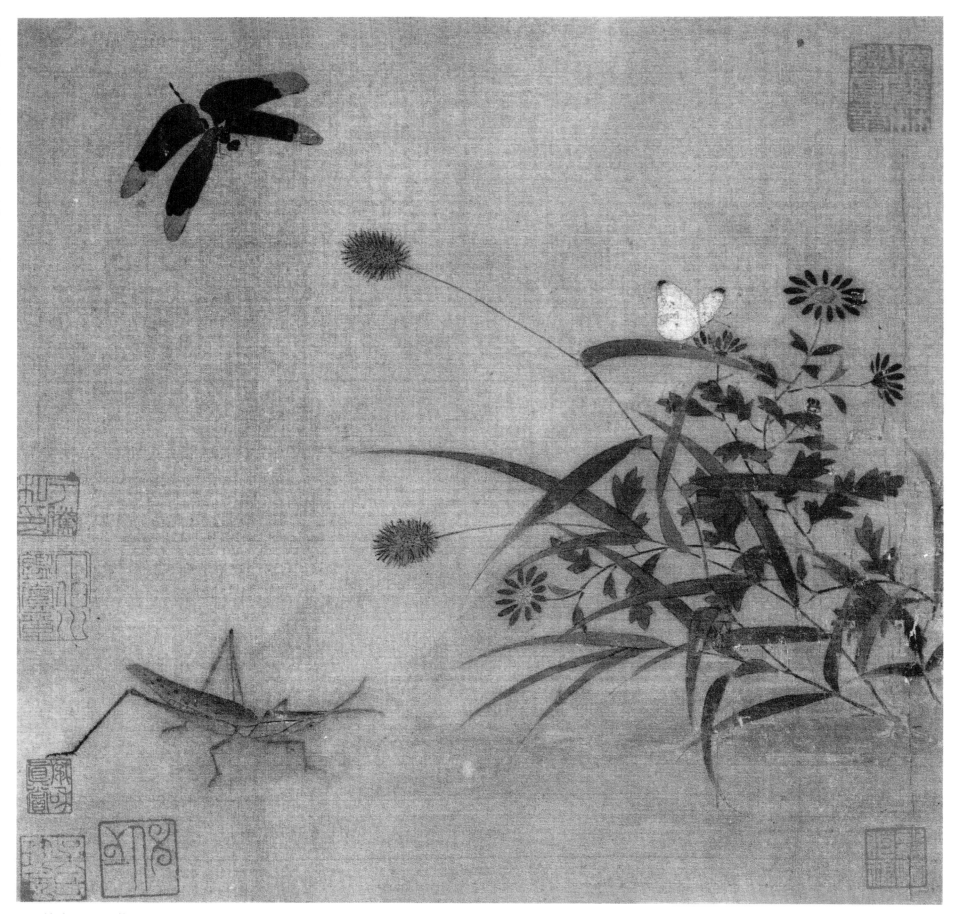

宋　佚名　写生草虫图　绢本设色

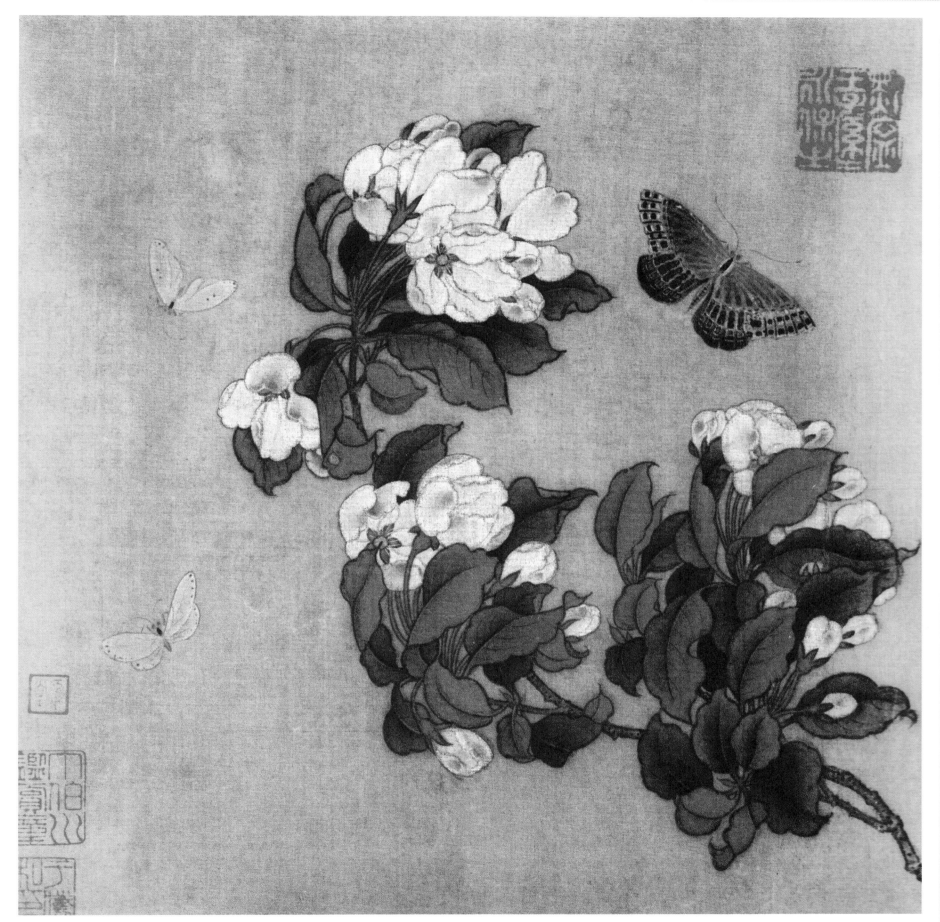

宋 佚名 海棠蛱蝶图 绢本设色

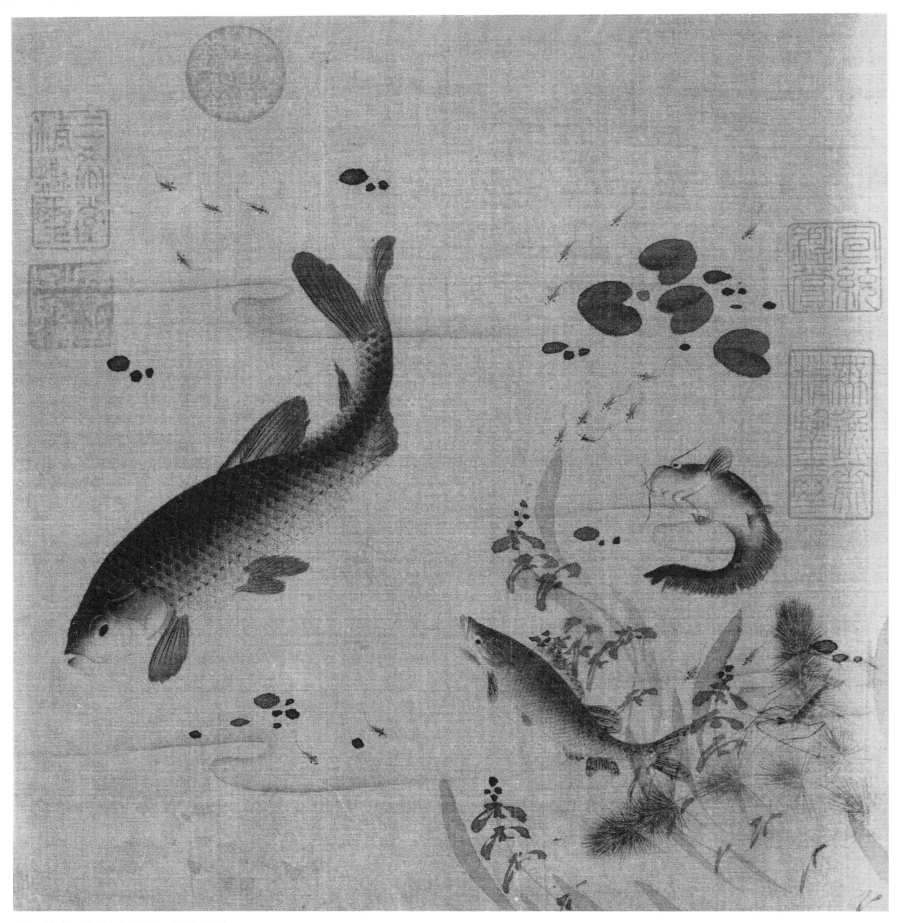

宋 佚名 春溪水族图 绢本设色

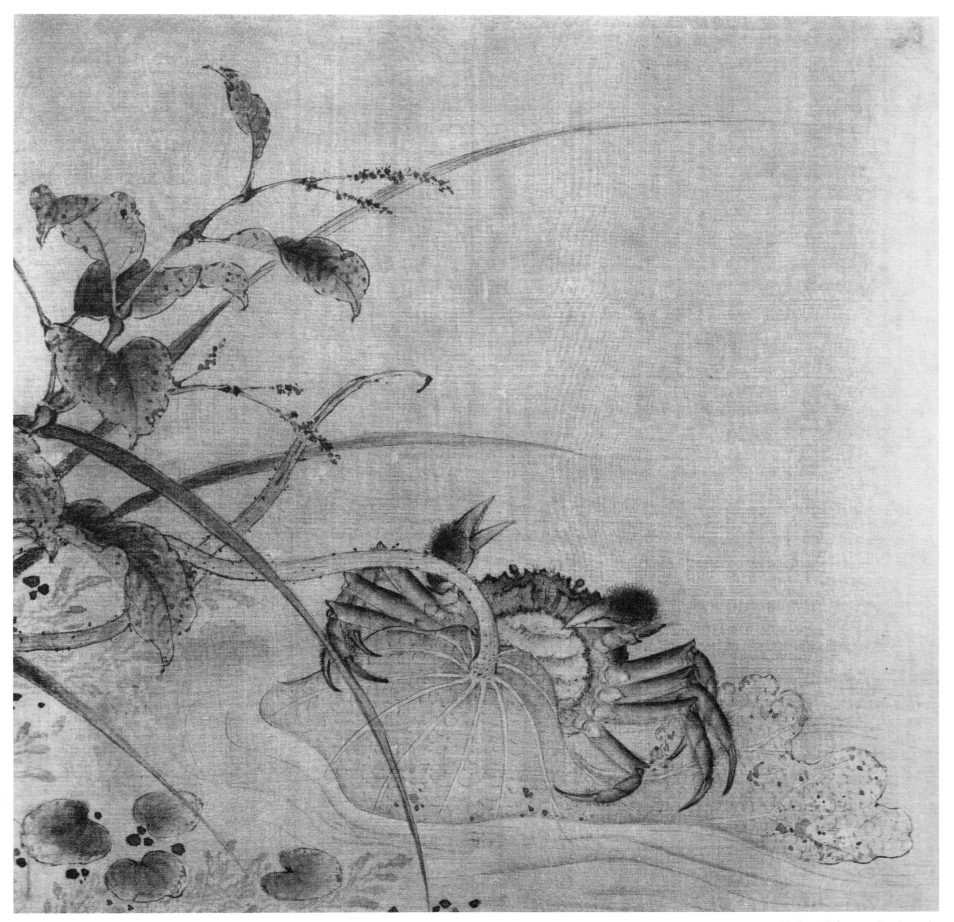

宋 佚名 荷蟹图 绢本设色

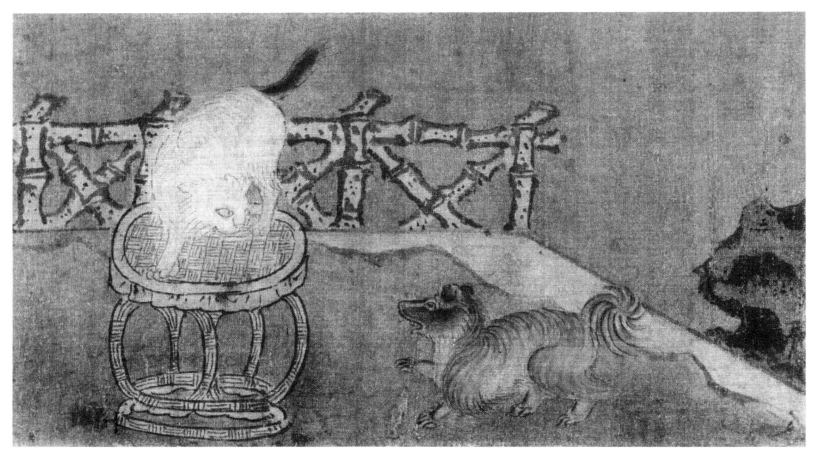

宋 佚名 写生四段图 绢本设色

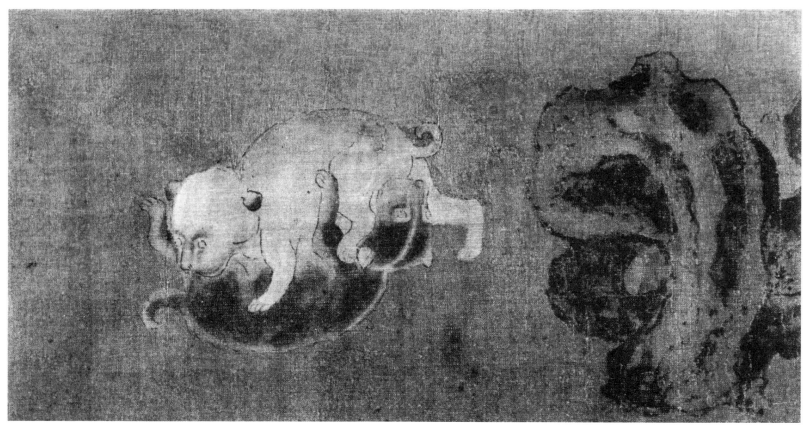

宋 佚名 写生四段图 绢本设色

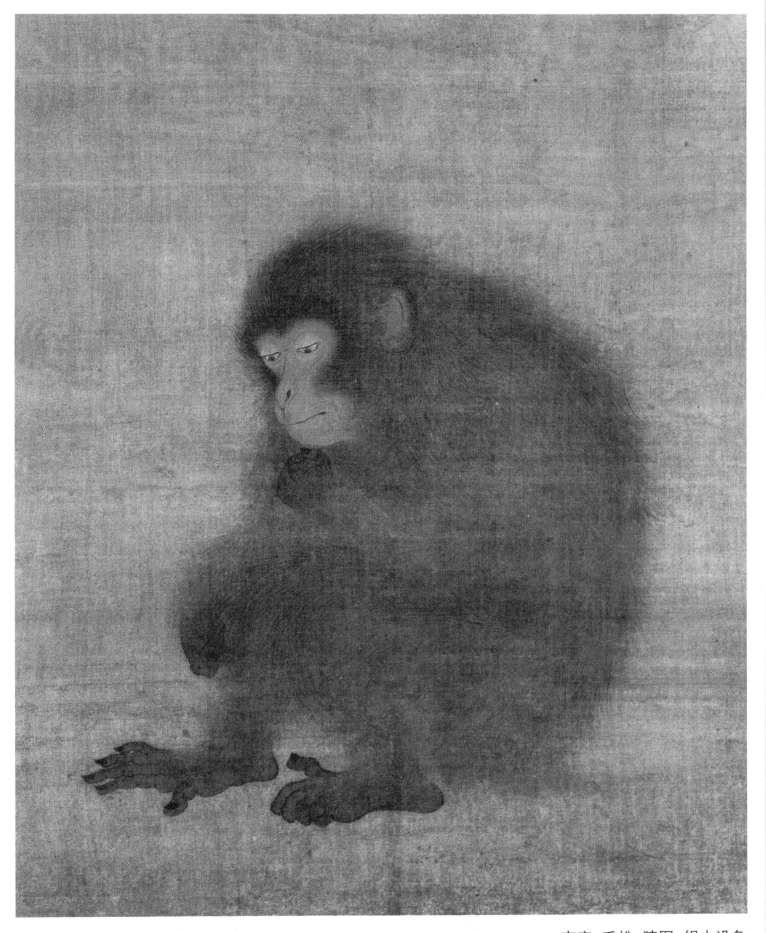

南宋　毛松　猿图　绢本设色

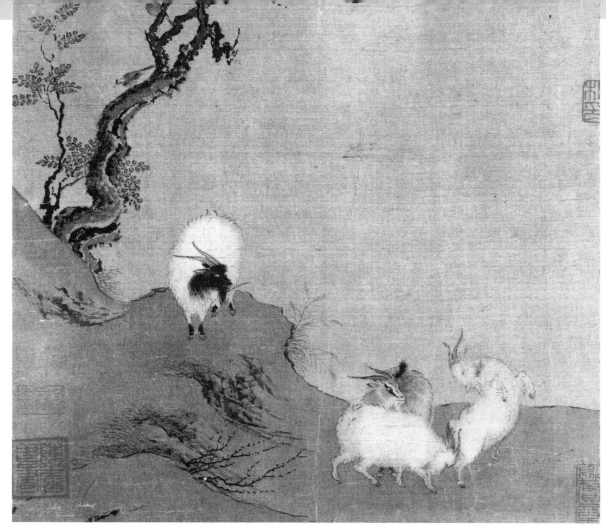

南宋 陈居中
四羊图 绢本设色

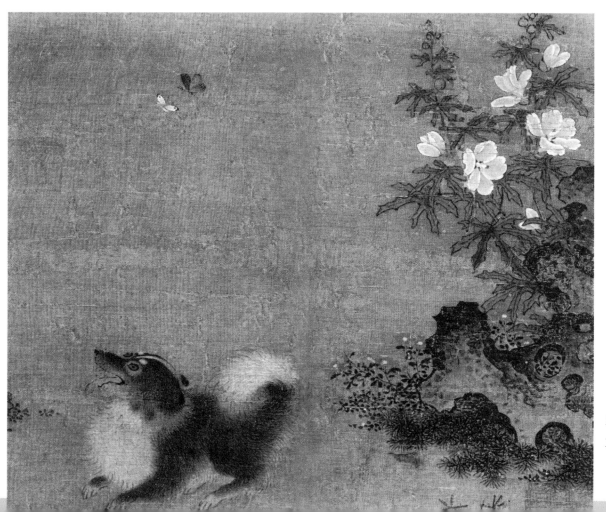

宋 佚名
犬戏图 绢本设色

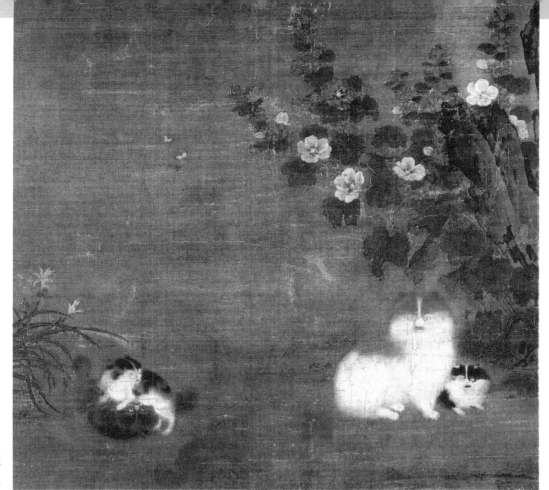

南宋　毛益
蜀葵游猫图　绢本设色

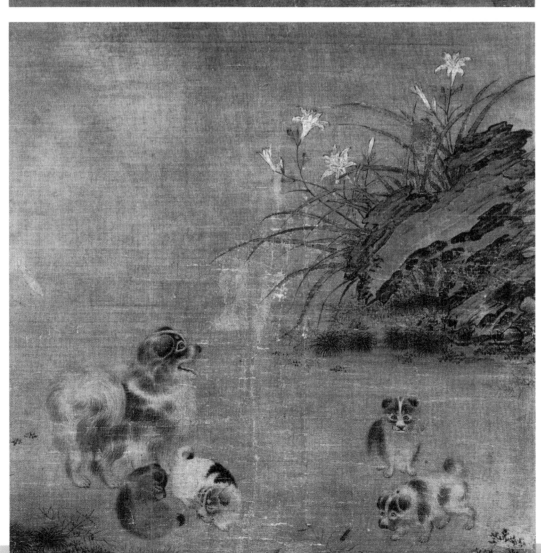

南宋　毛益（传）
萱草游狗图　绢本设色

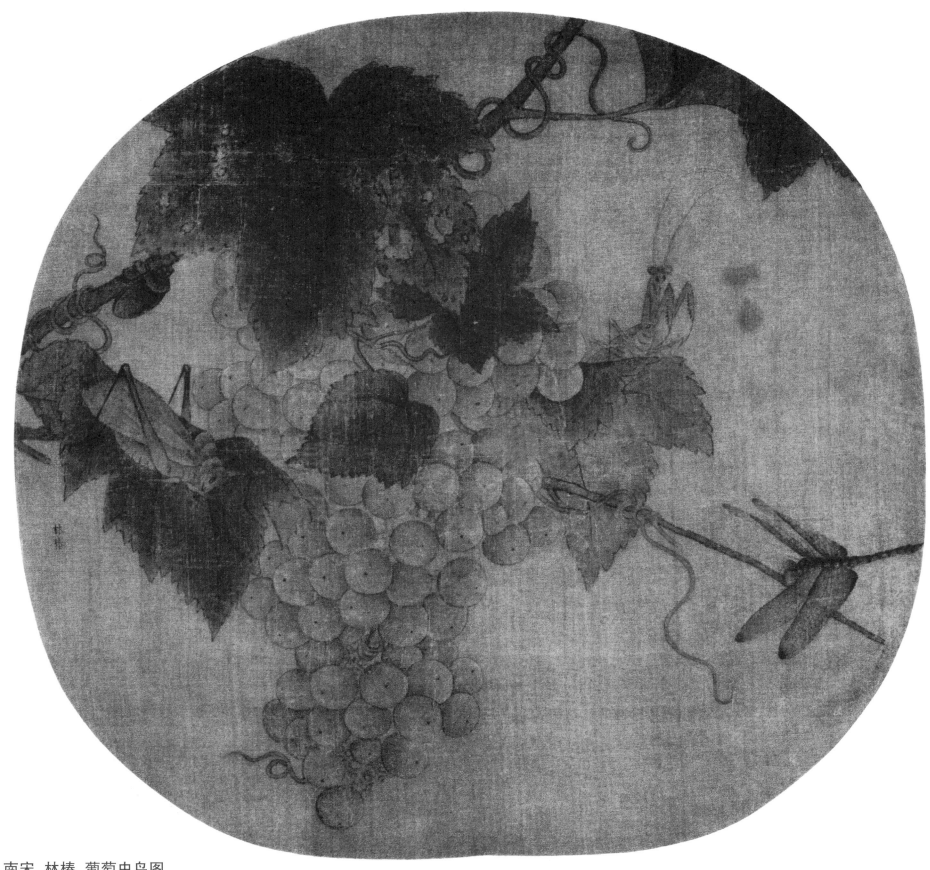

南宋　林椿　葡萄虫鸟图

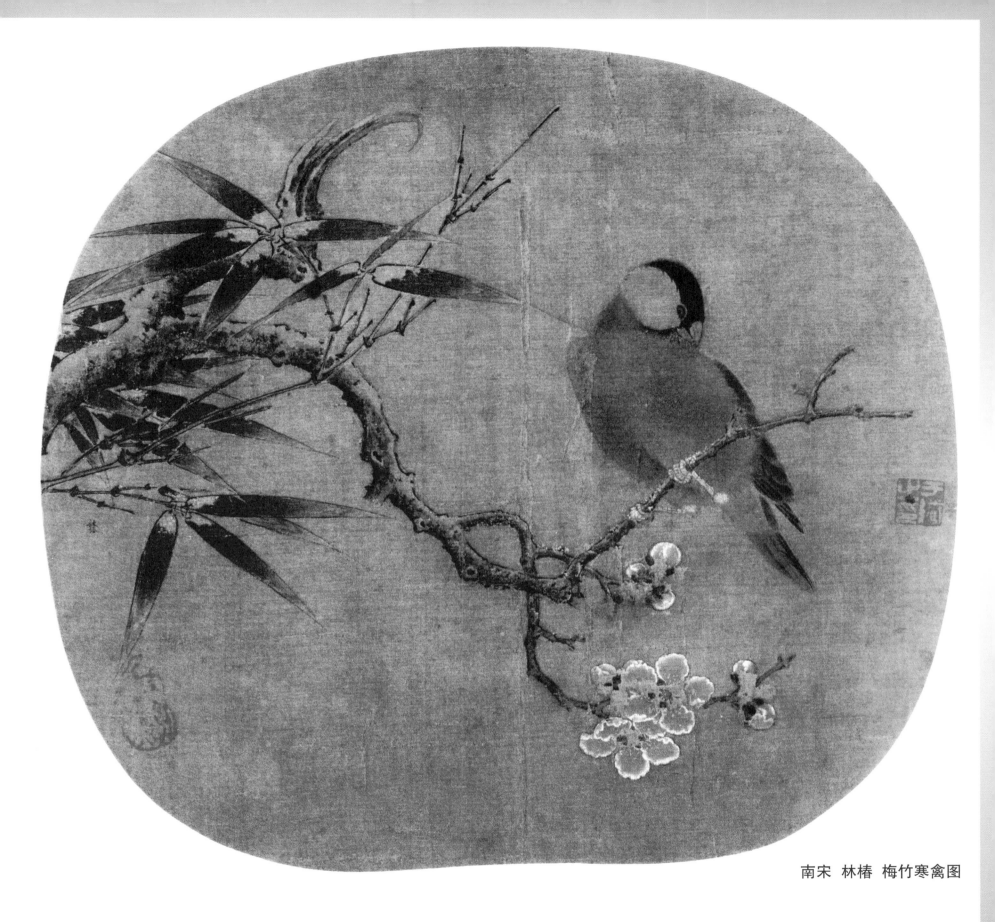

南宋　林椿　梅竹寒禽图

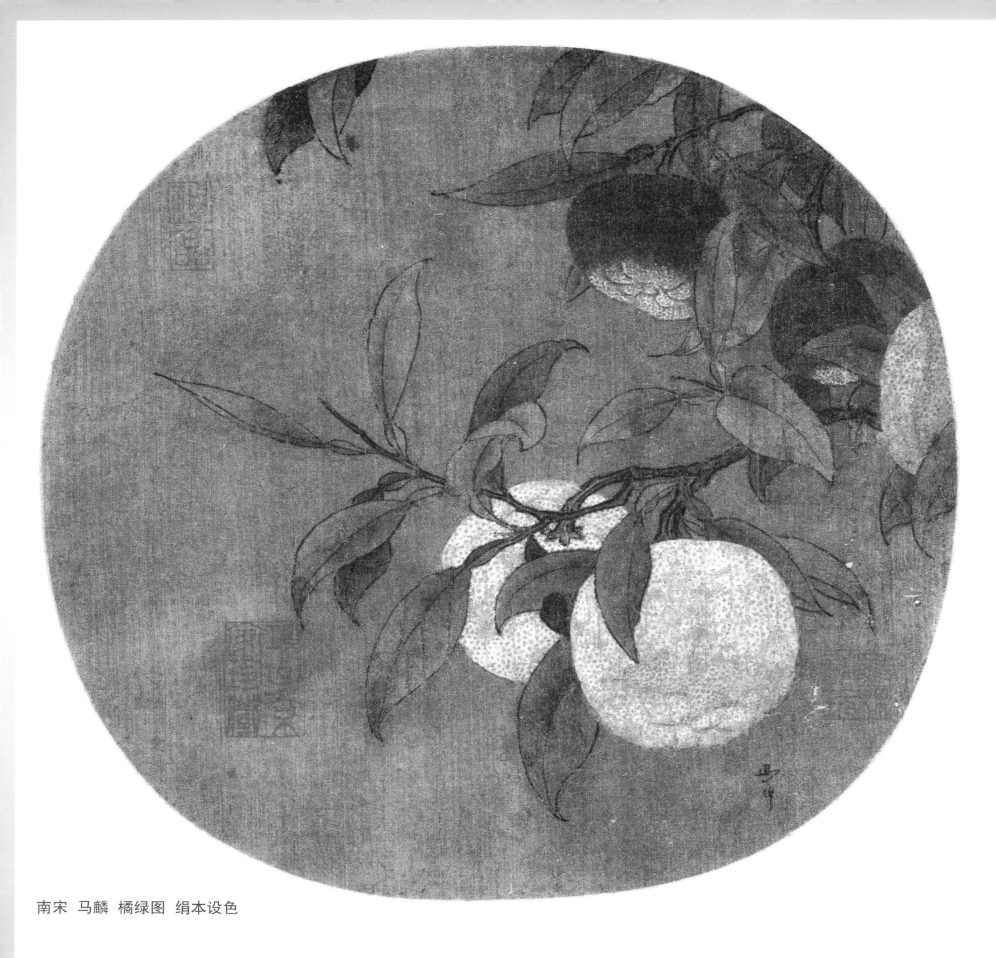

南宋 马麟 橘绿图 绢本设色

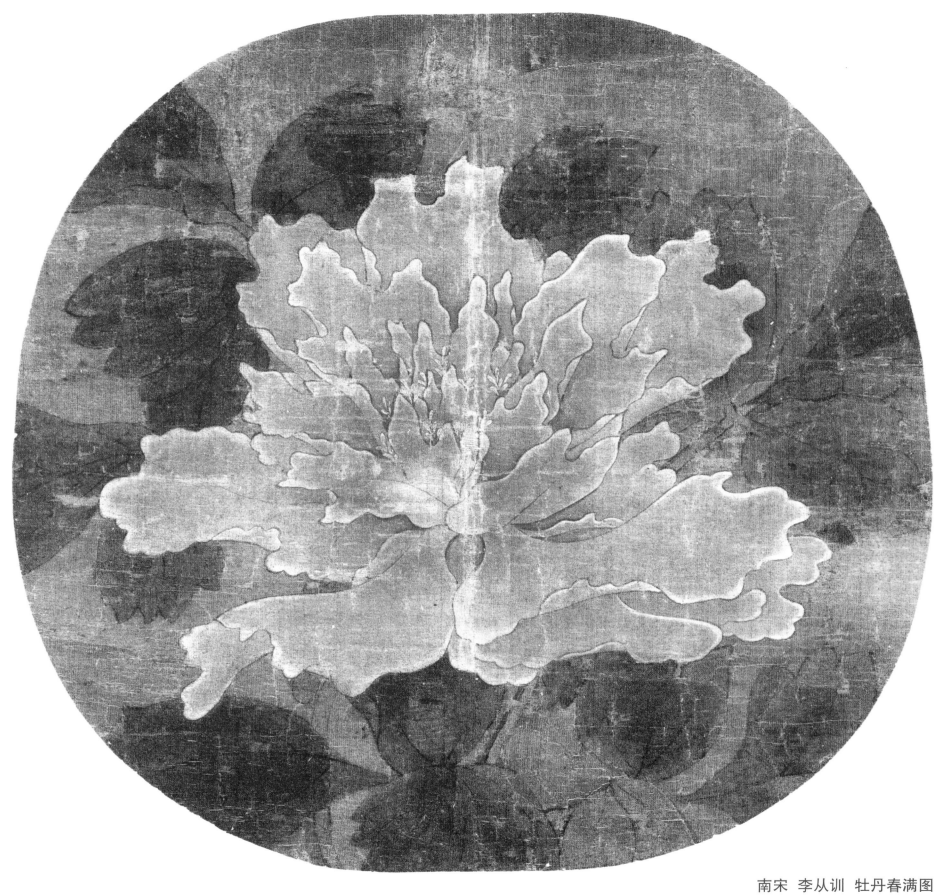

南宋 李从训 牡丹春满图

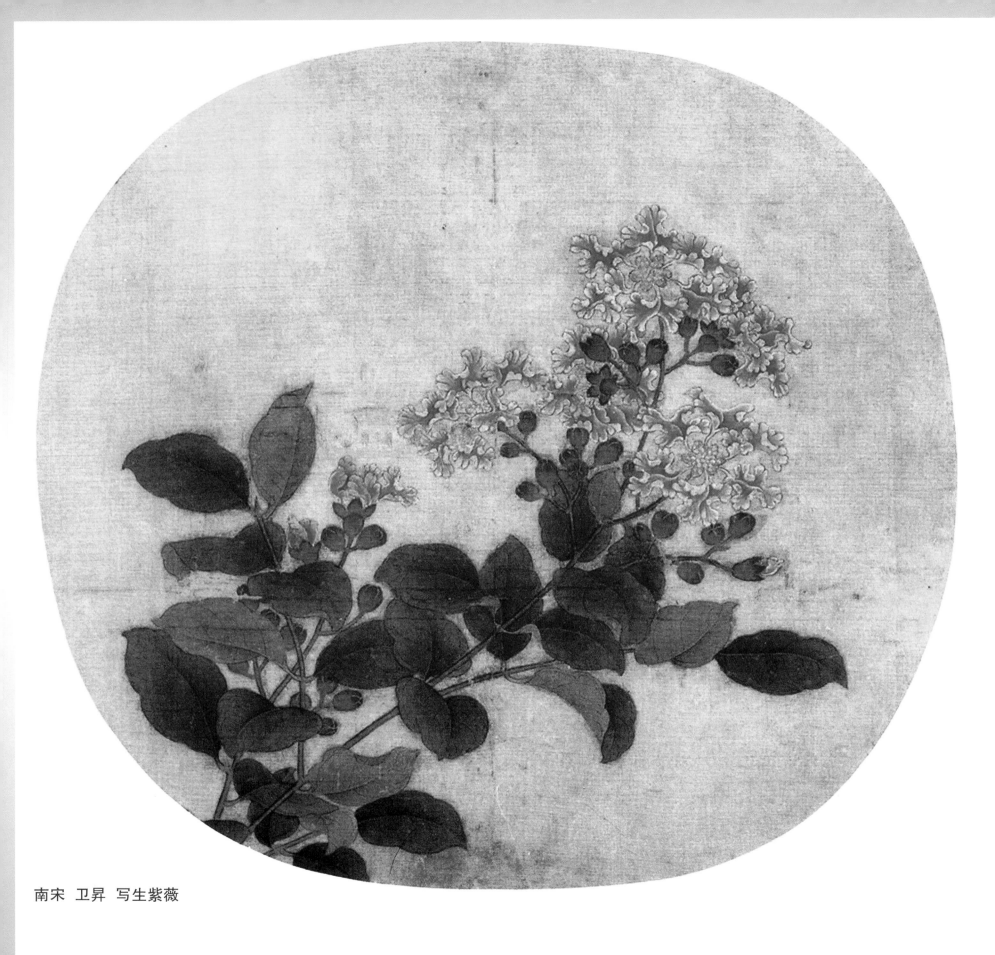

南宋　卫昇　写生紫薇

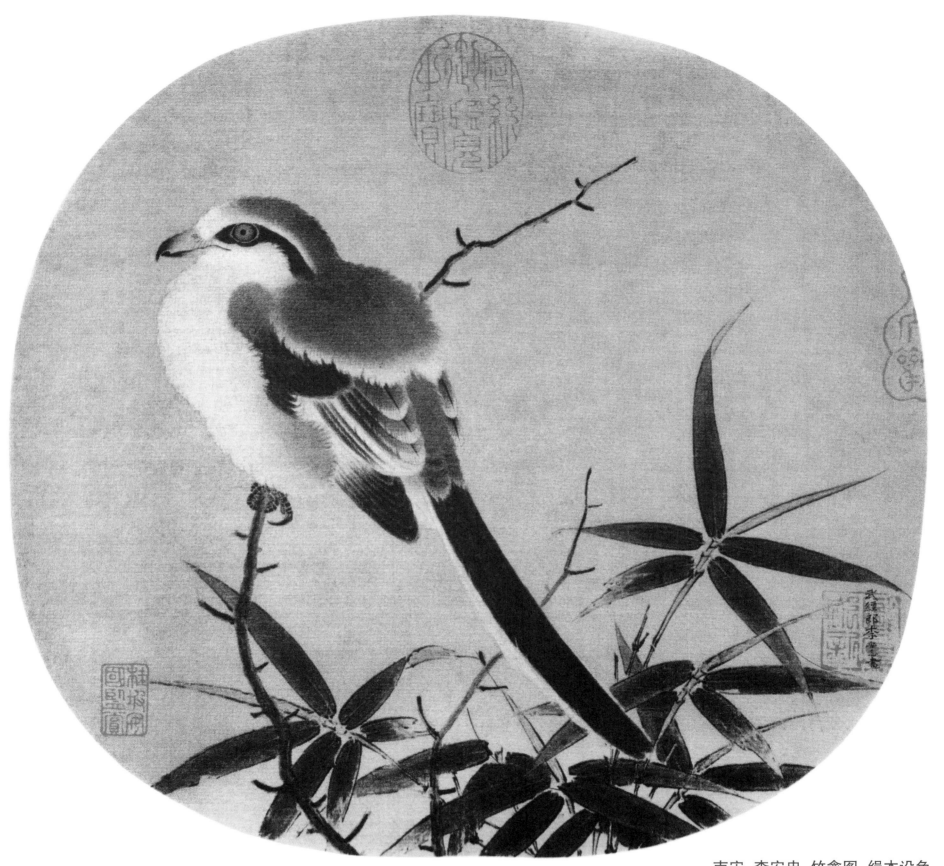

南宋 李安忠 竹禽图 绢本设色

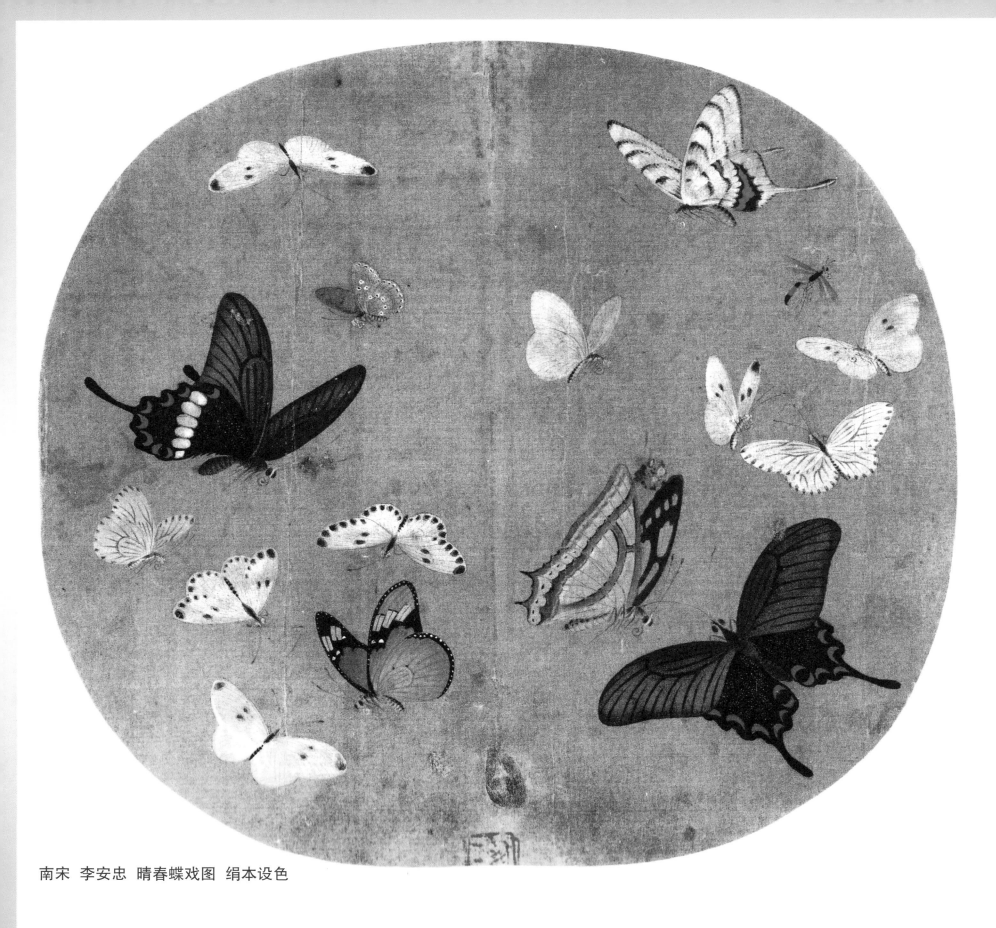

南宋 李安忠 晴春蝶戏图 绢本设色

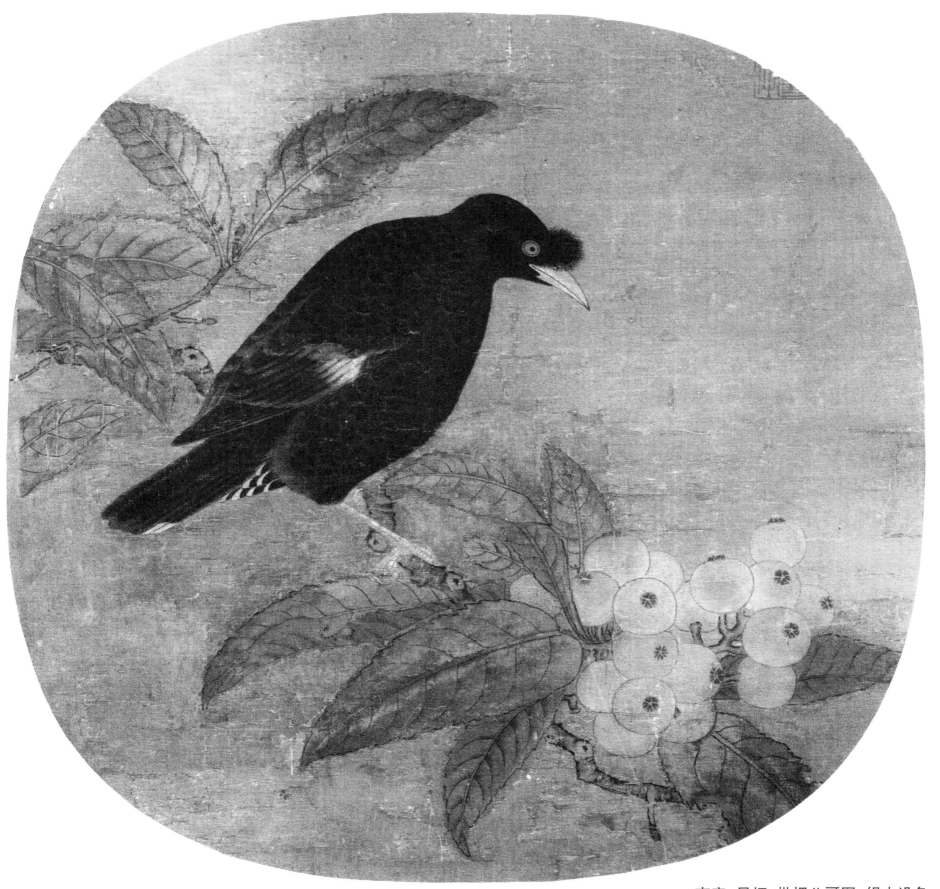

南宋 吴炳 枇杷八哥图 绢本设色

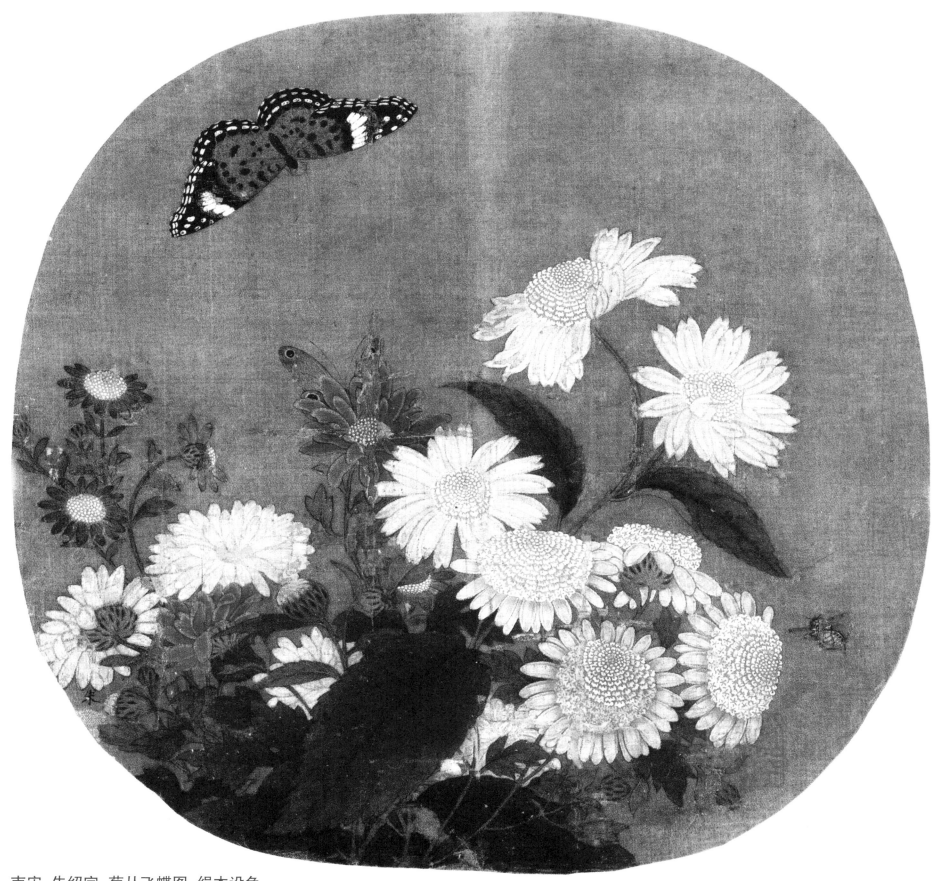

南宋　朱绍宗　菊丛飞蝶图　绢本设色

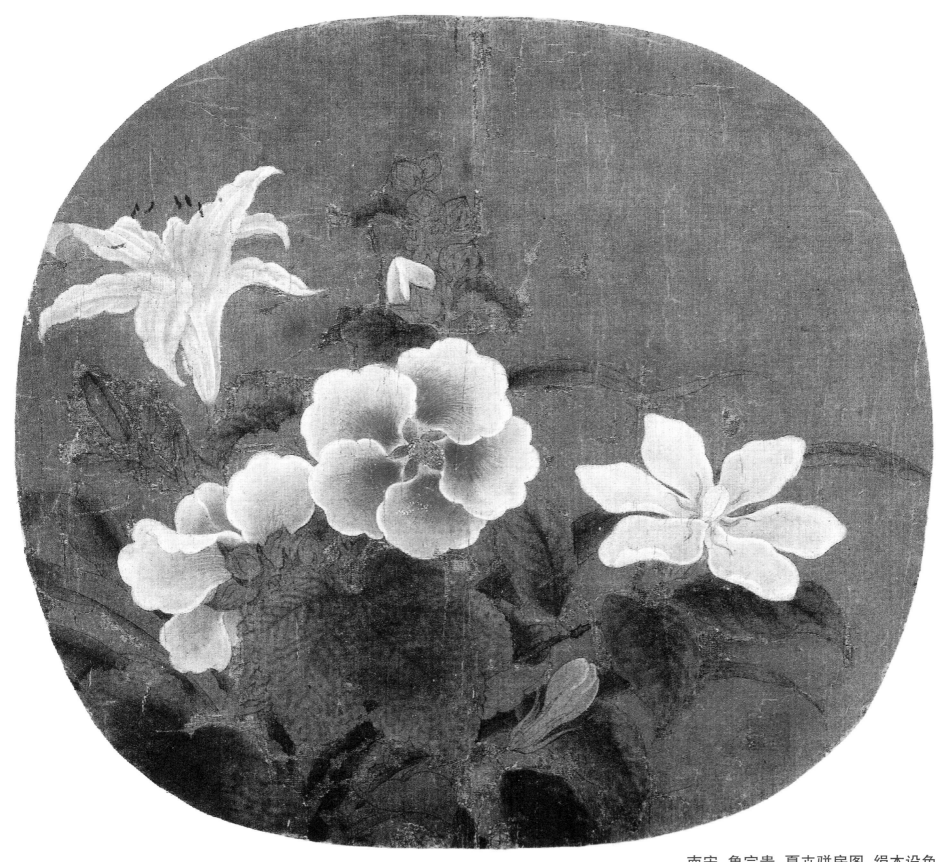

南宋 鲁宗贵 夏卉骈房图 绢本设色

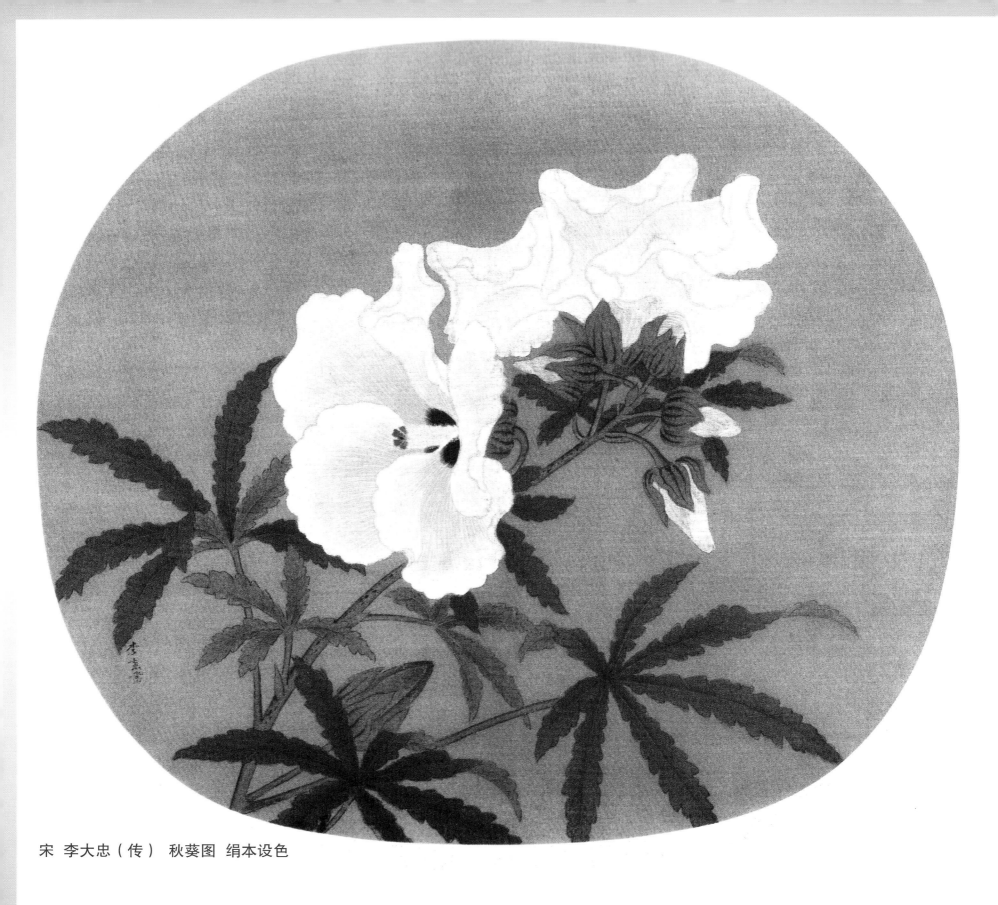

宋 李大忠（传） 秋葵图 绢本设色

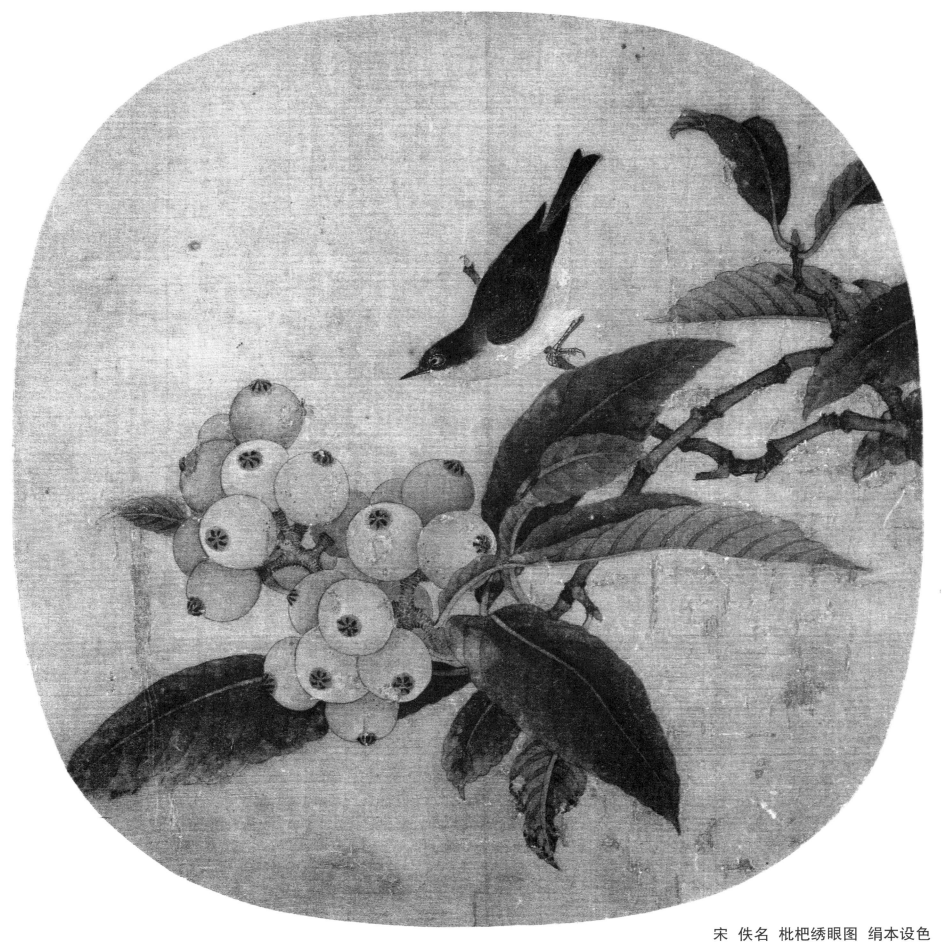

宋 佚名 枇杷绣眼图 绢本设色

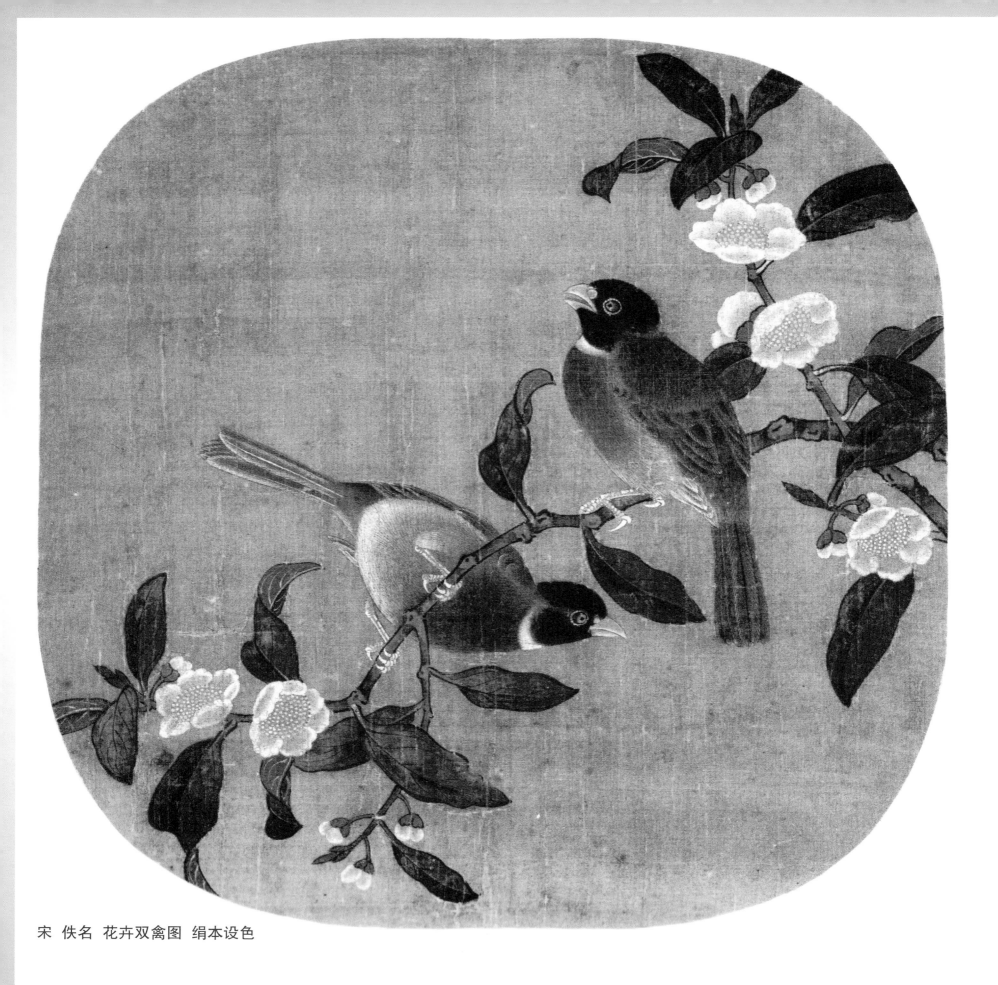

宋 佚名 花卉双禽图 绢本设色

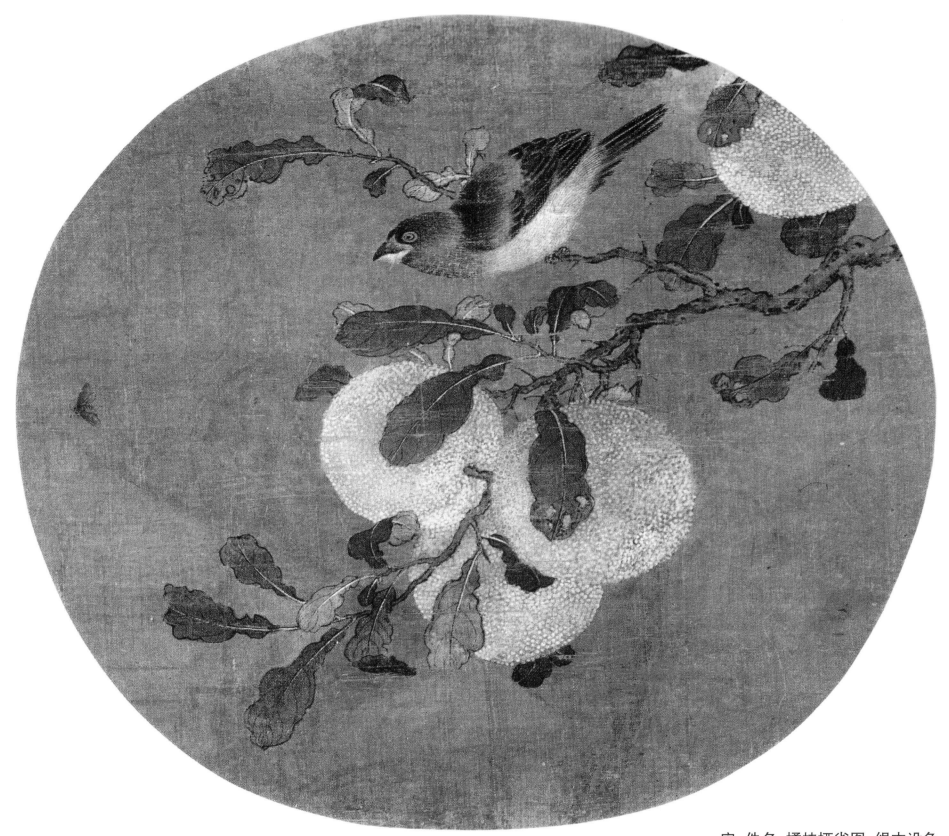

宋 佚名 橘枝栖雀图 绢本设色

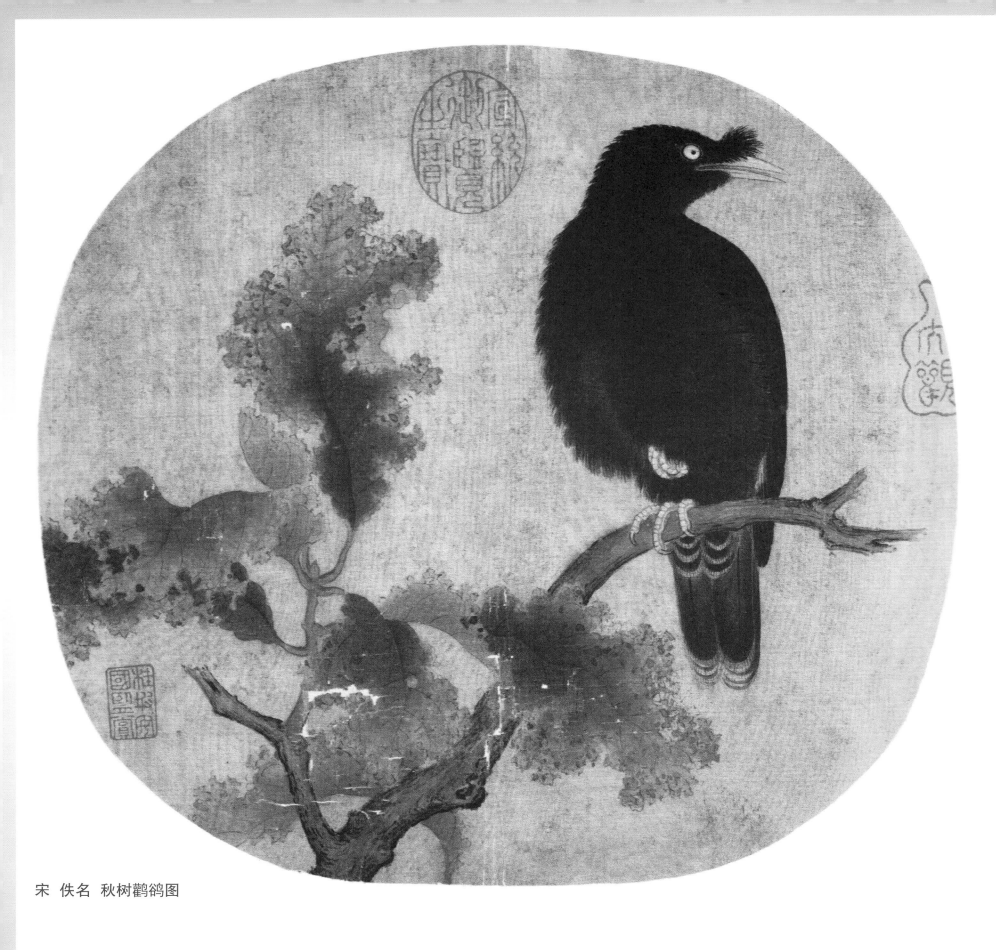

宋　佚名　秋树鹳鸲图

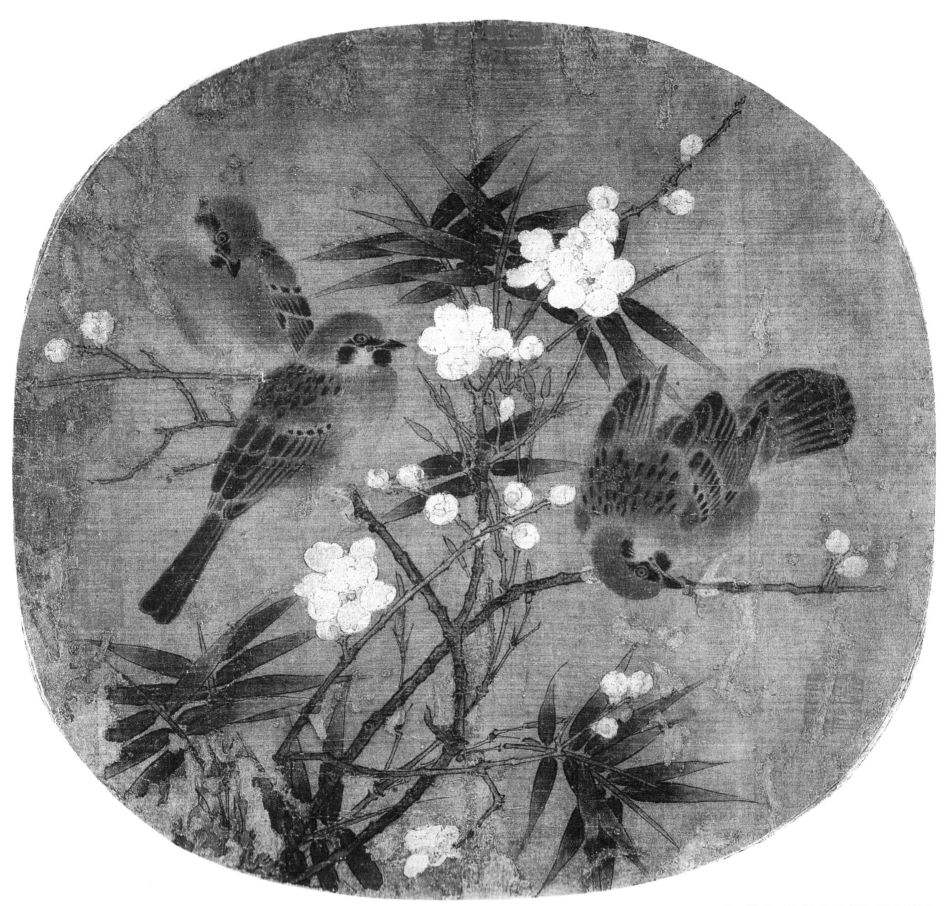

宋 佚名 梅竹麻雀图 绢本设色

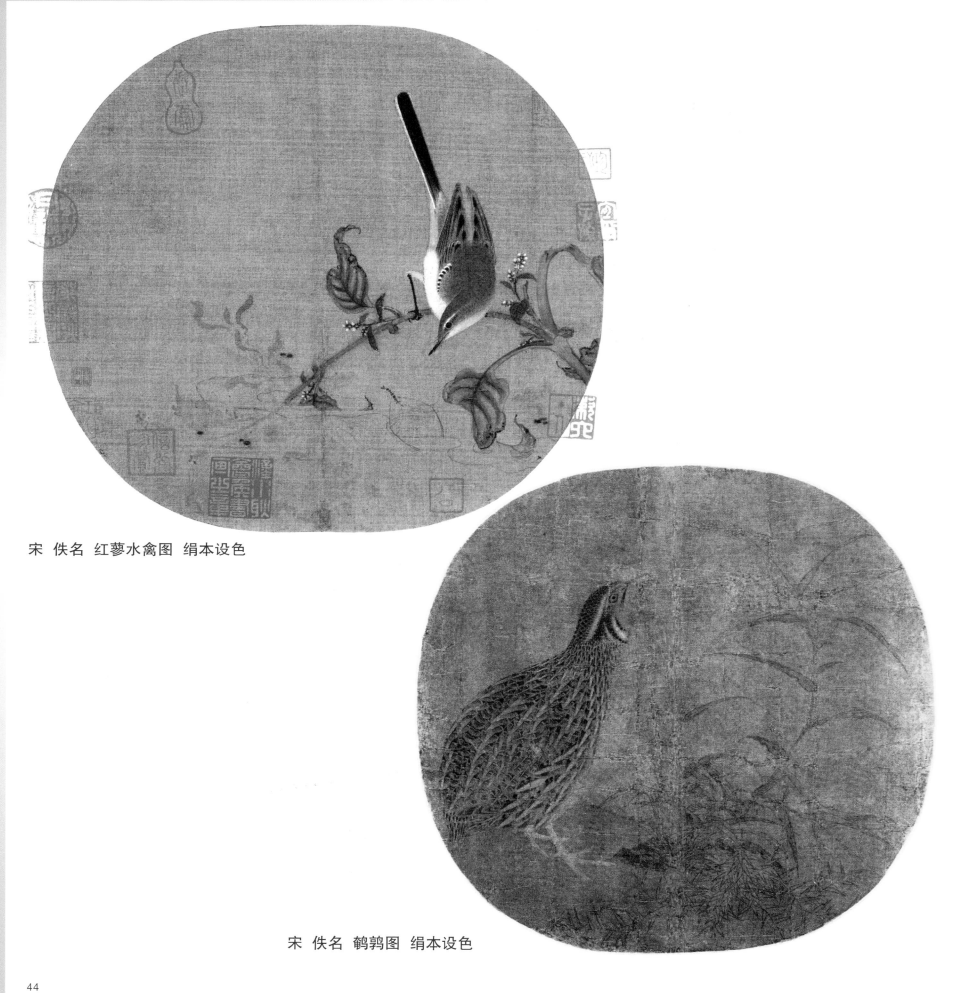

宋　佚名　红蓼水禽图　绢本设色

宋　佚名　鹌鹑图　绢本设色

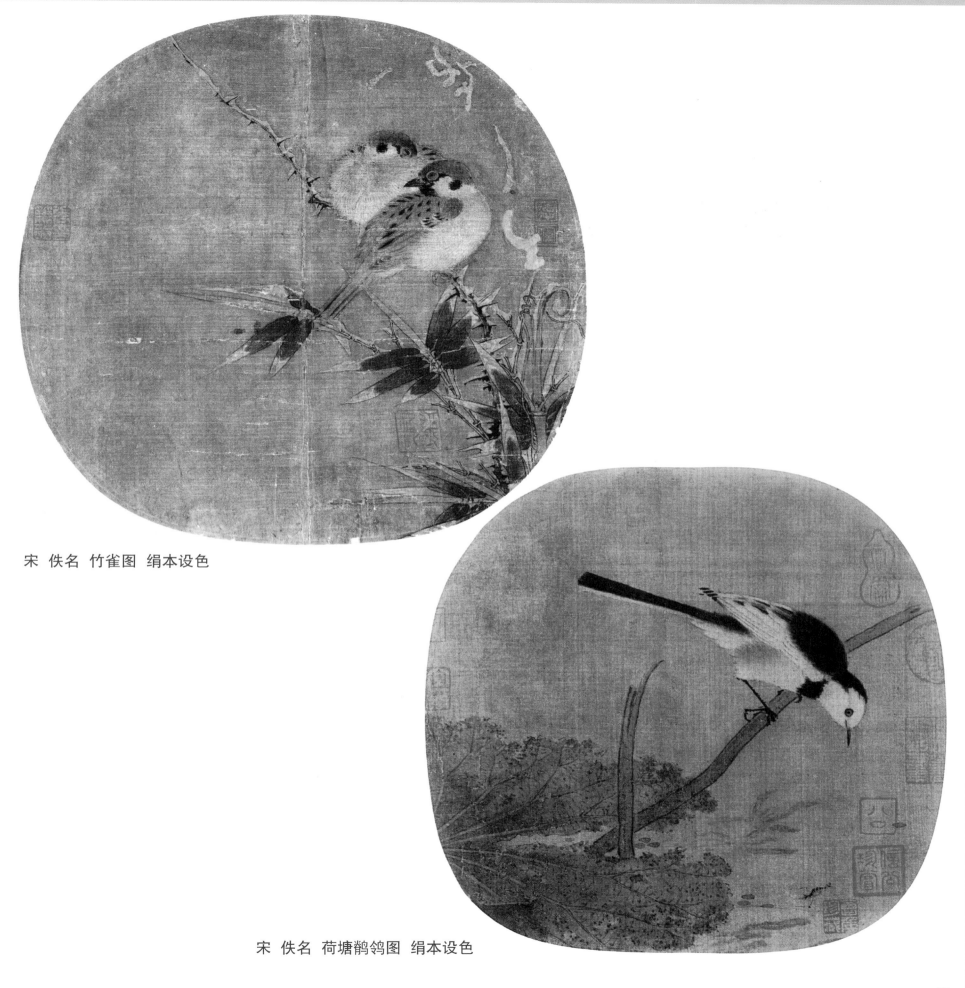

宋　佚名　竹雀图　绢本设色

宋　佚名　荷塘鹡鸰图　绢本设色

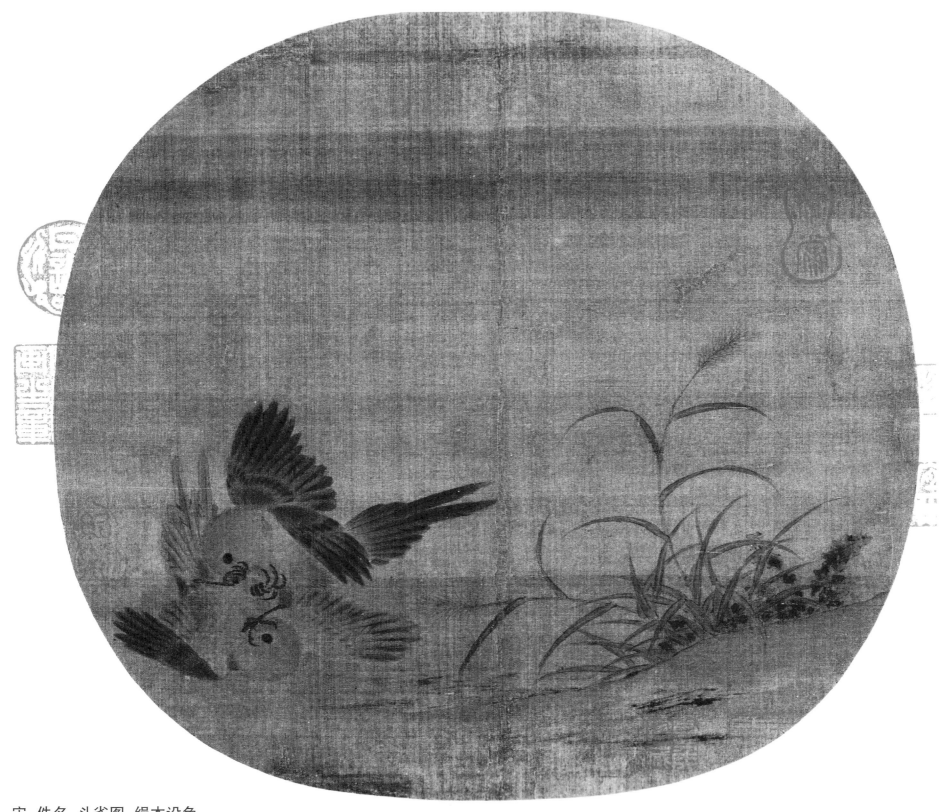

宋　佚名　斗雀图　绢本设色

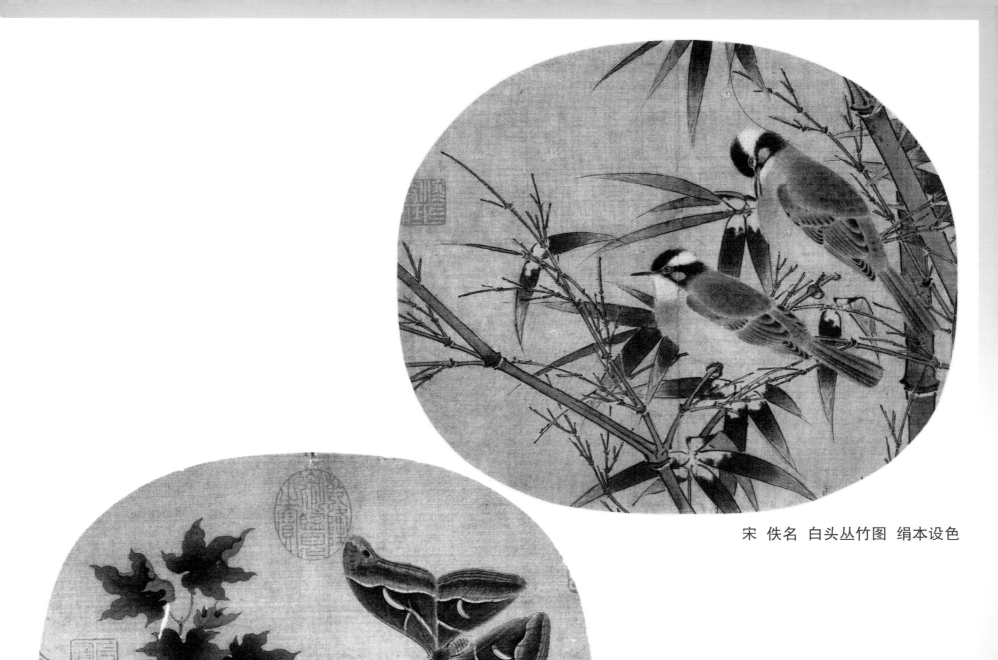

宋　佚名　白头丛竹图　绢本设色

宋　佚名　青枫巨蝶图　绢本设色

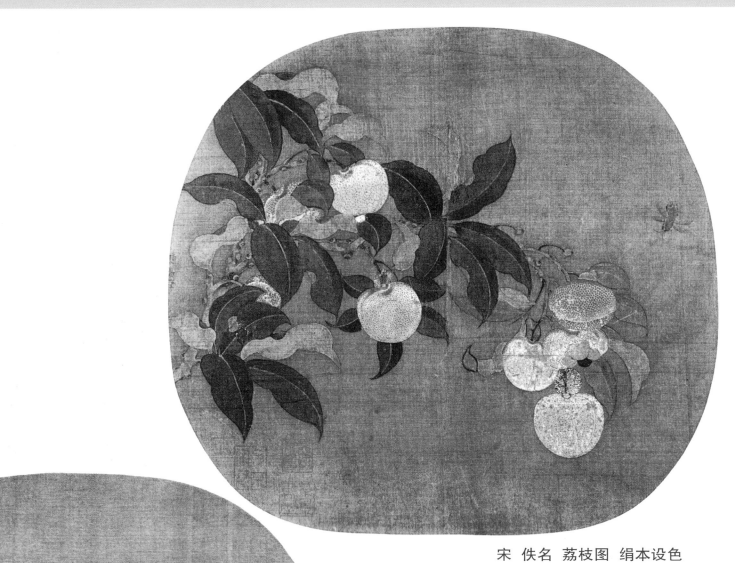

宋 佚名 荔枝图 绢本设色

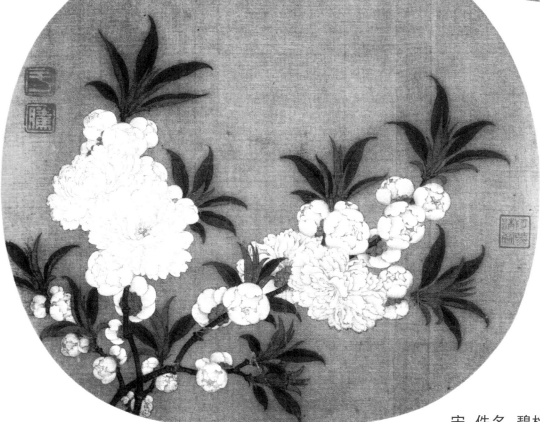

宋 佚名 碧桃图 绢本设色

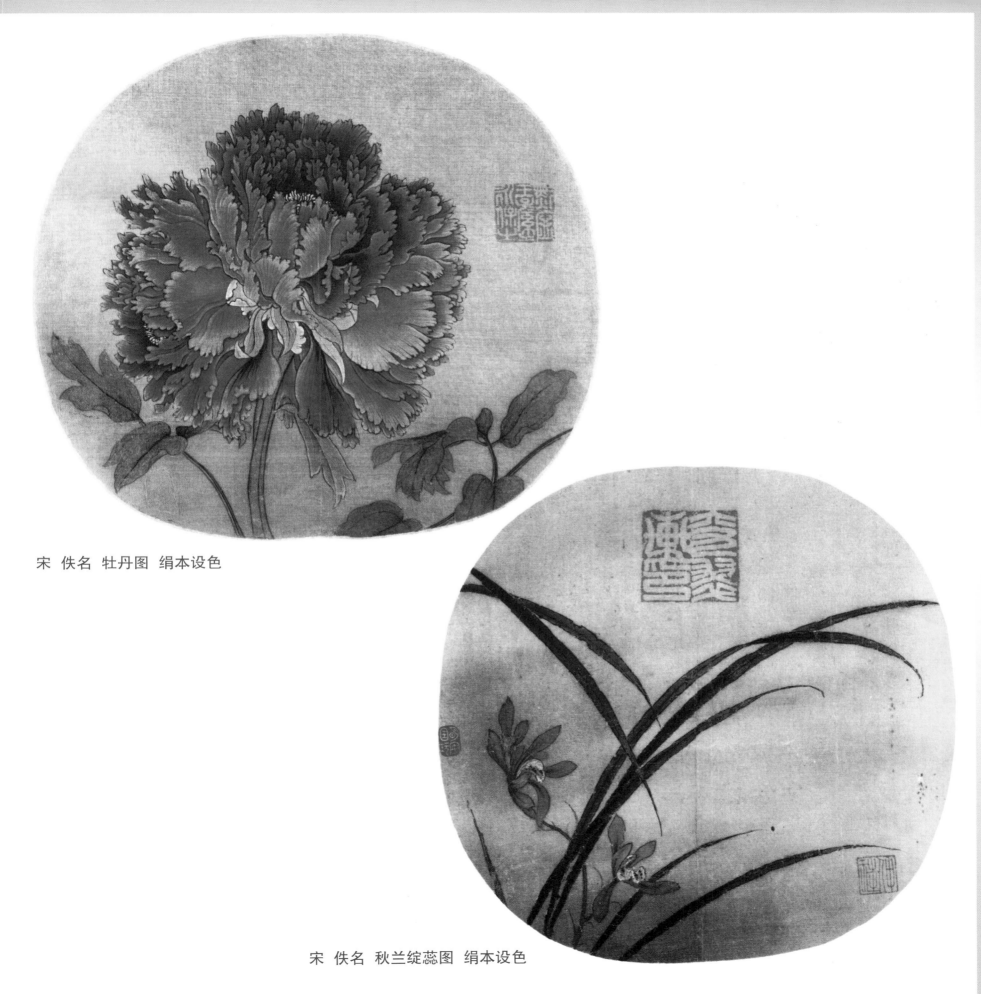

宋　佚名　牡丹图　绢本设色

宋　佚名　秋兰绽蕊图　绢本设色

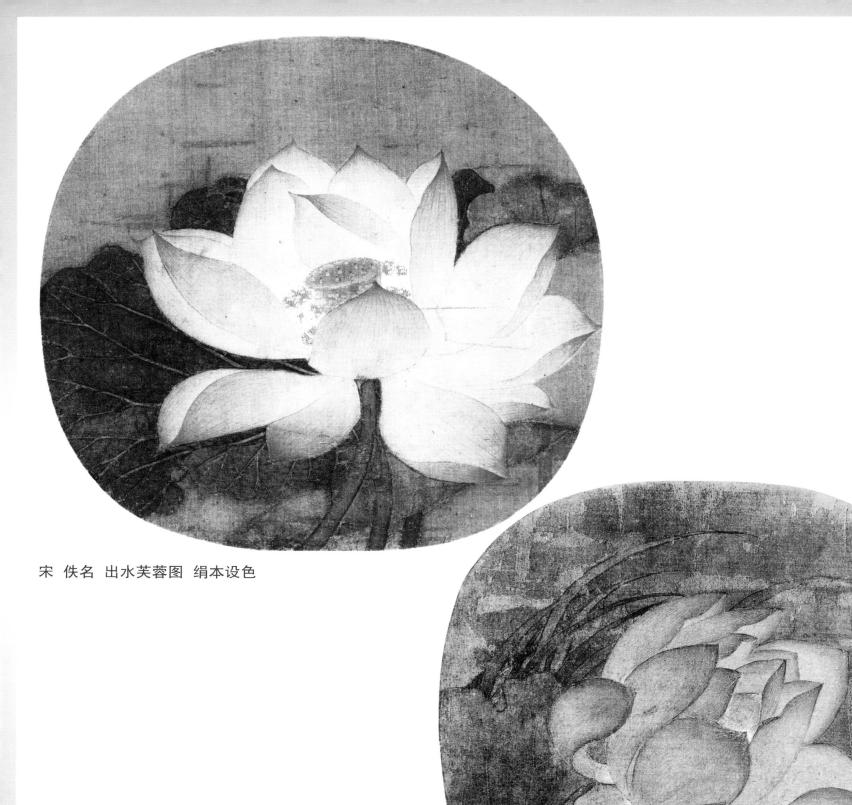

宋　佚名　出水芙蓉图　绢本设色

宋　佚名　荷花图　绢本设色

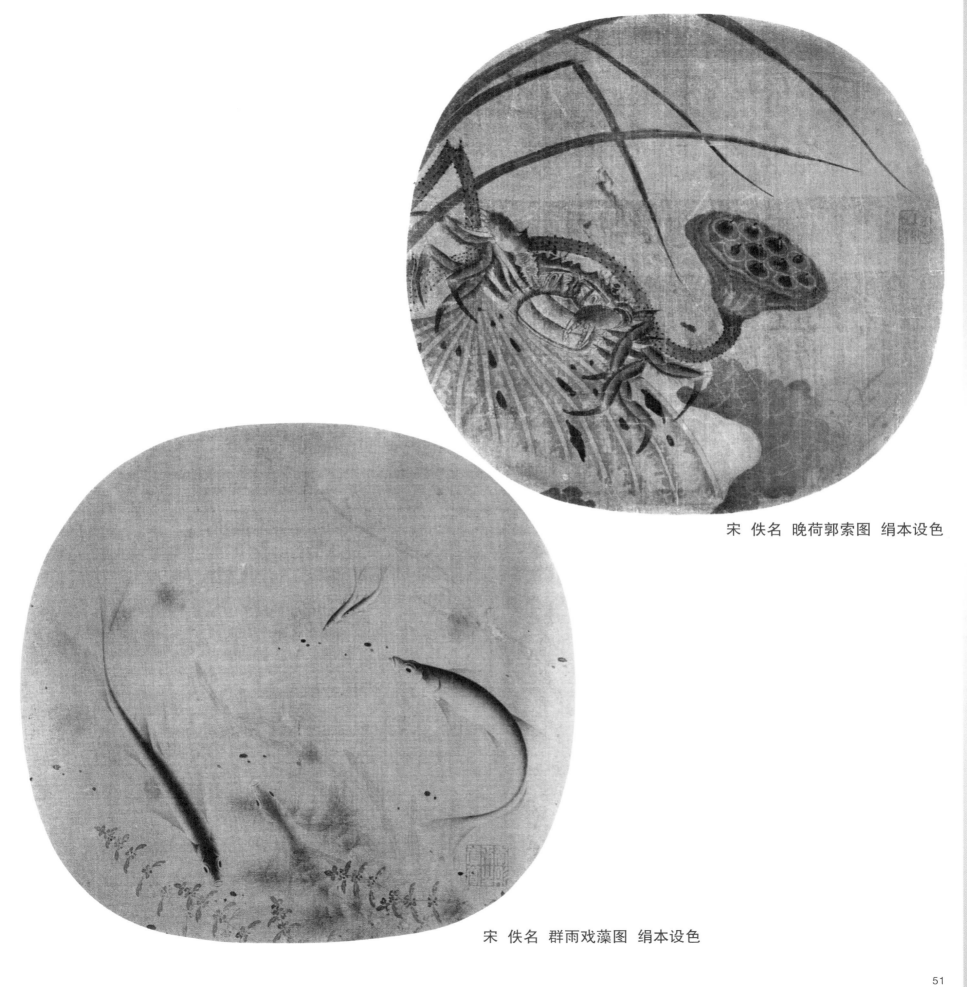

宋　佚名　晚荷郭索图　绢本设色

宋　佚名　群雨戏藻图　绢本设色

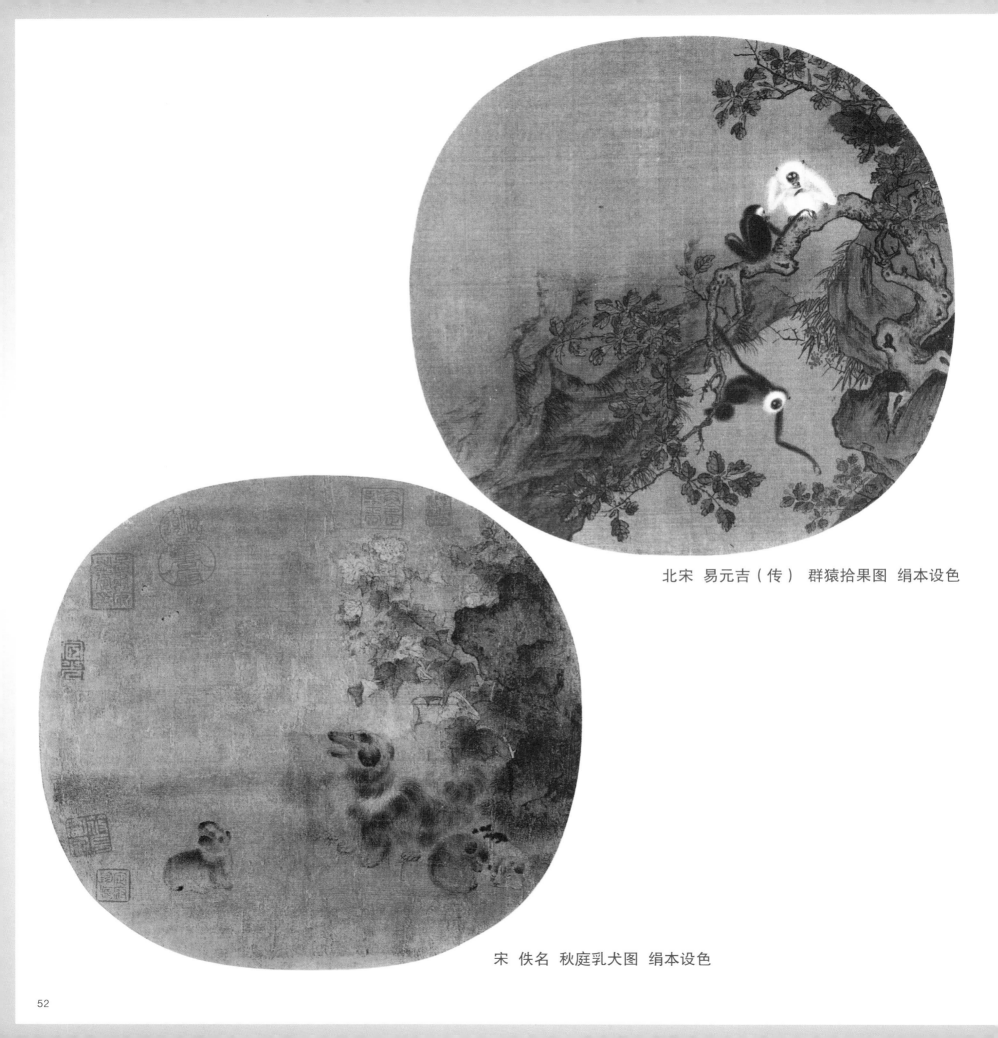

北宋 易元吉（传） 群猿拾果图 绢本设色

宋 佚名 秋庭乳犬图 绢本设色

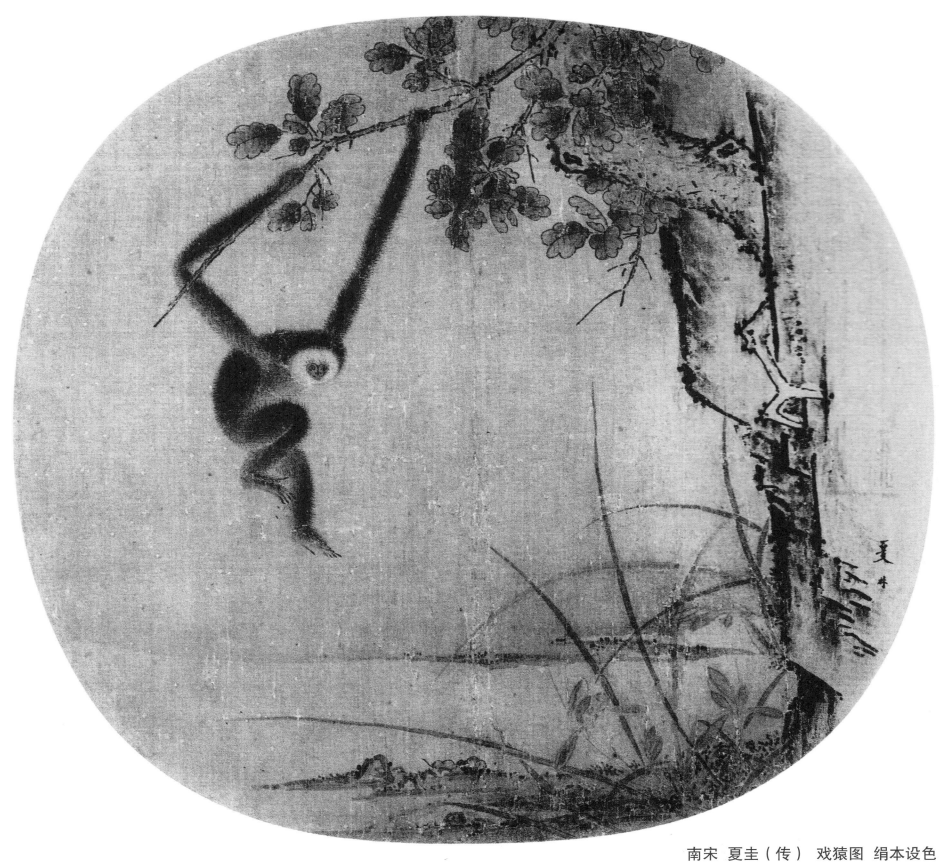

南宋 夏圭（传） 戏猿图 绢本设色

山水小品

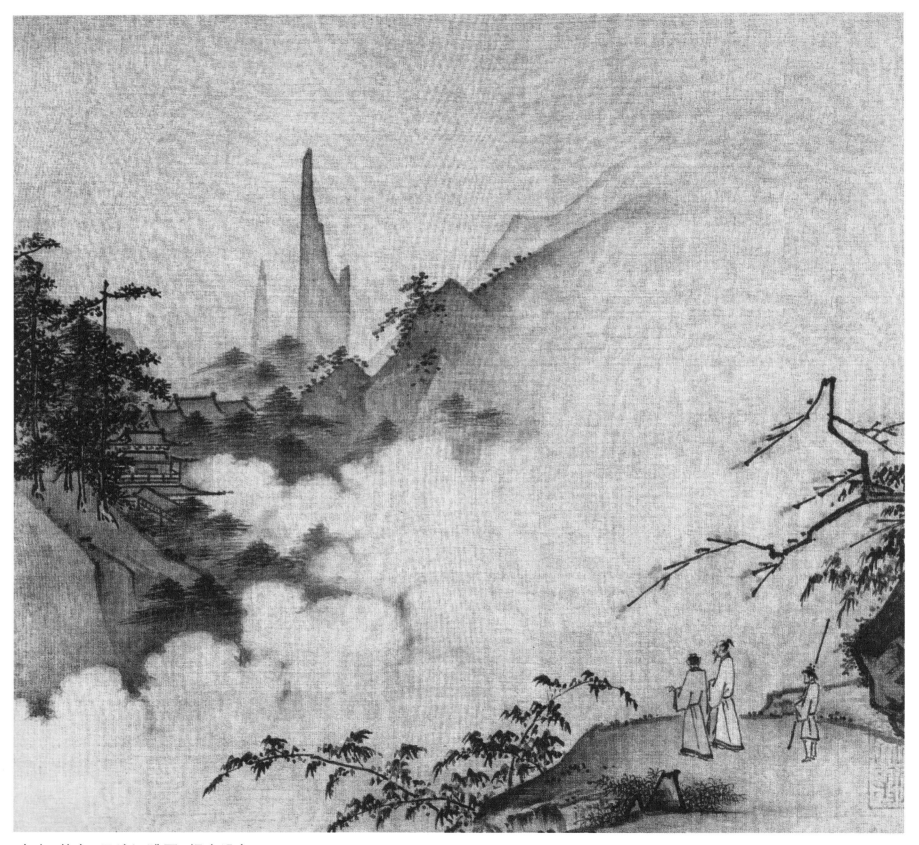

南宋 佚名 云峰远眺图 绢本设色

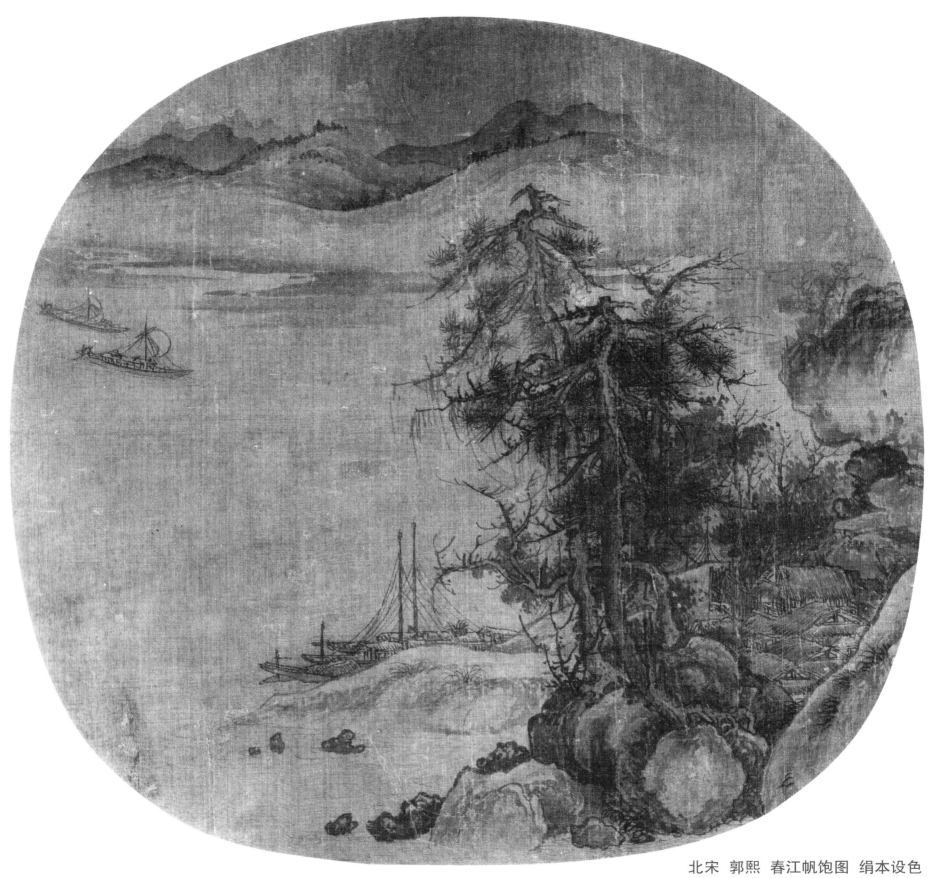

北宋 郭熙 春江帆饱图 绢本设色

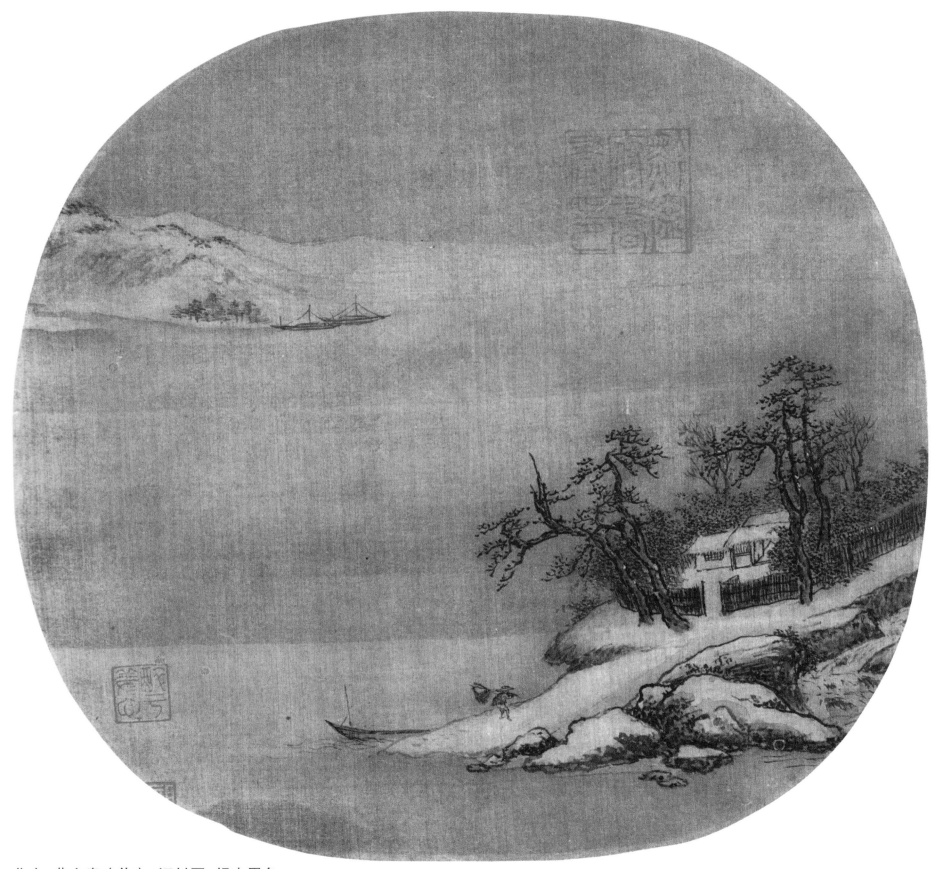

北宋 燕文贵（传） 江村图 绢本墨色

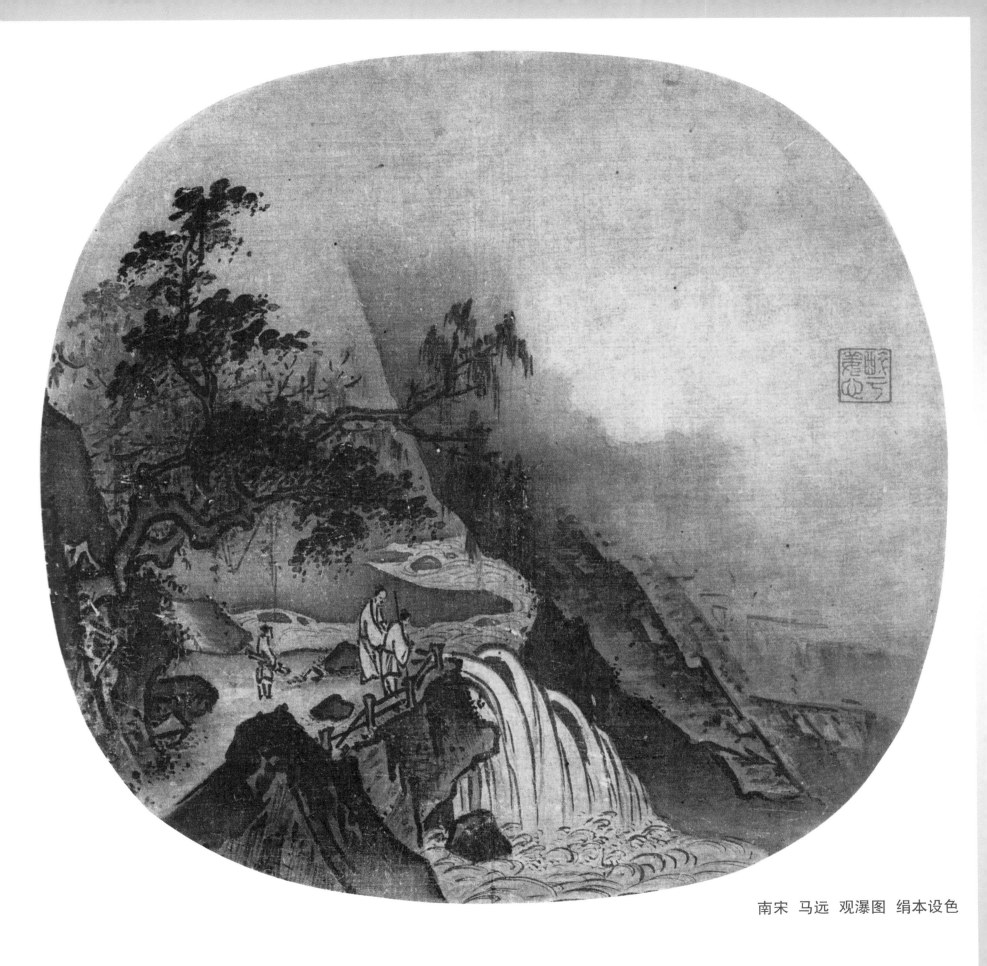

南宋 马远 观瀑图 绢本设色

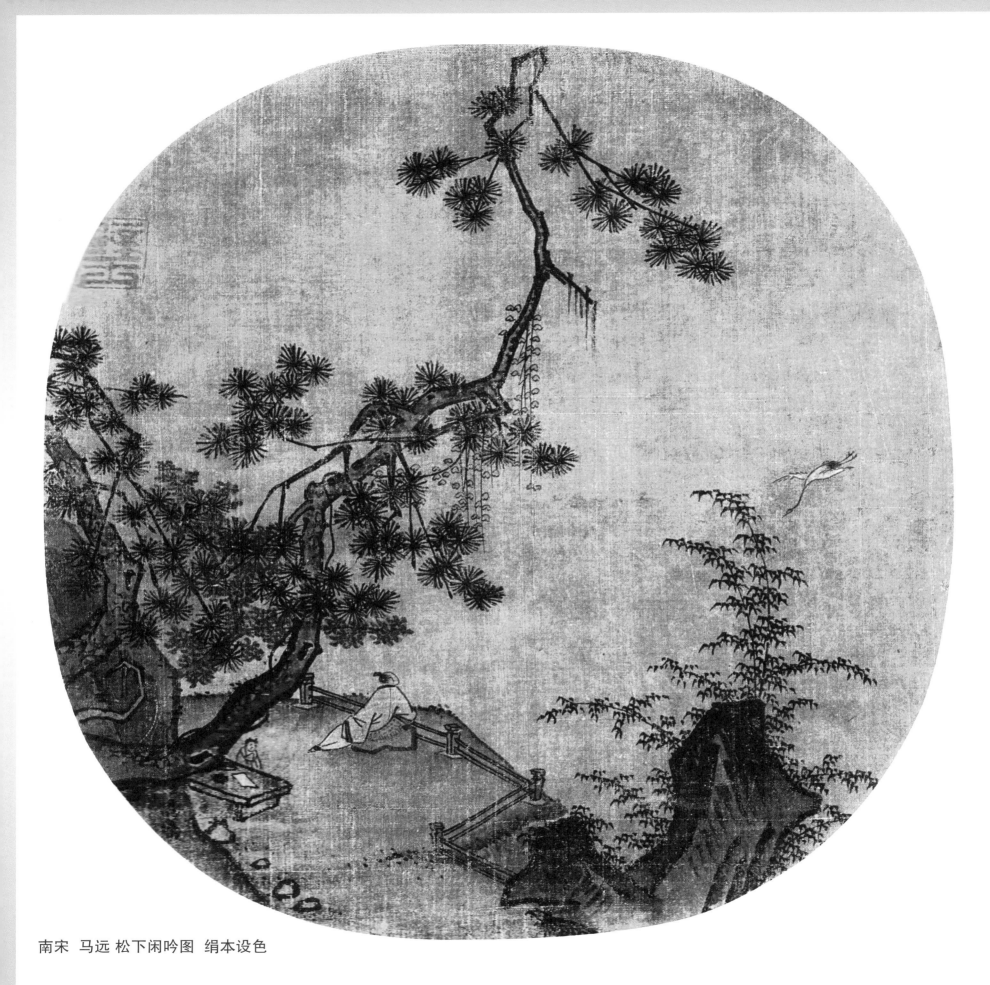

南宋 马远 松下闲吟图 绢本设色

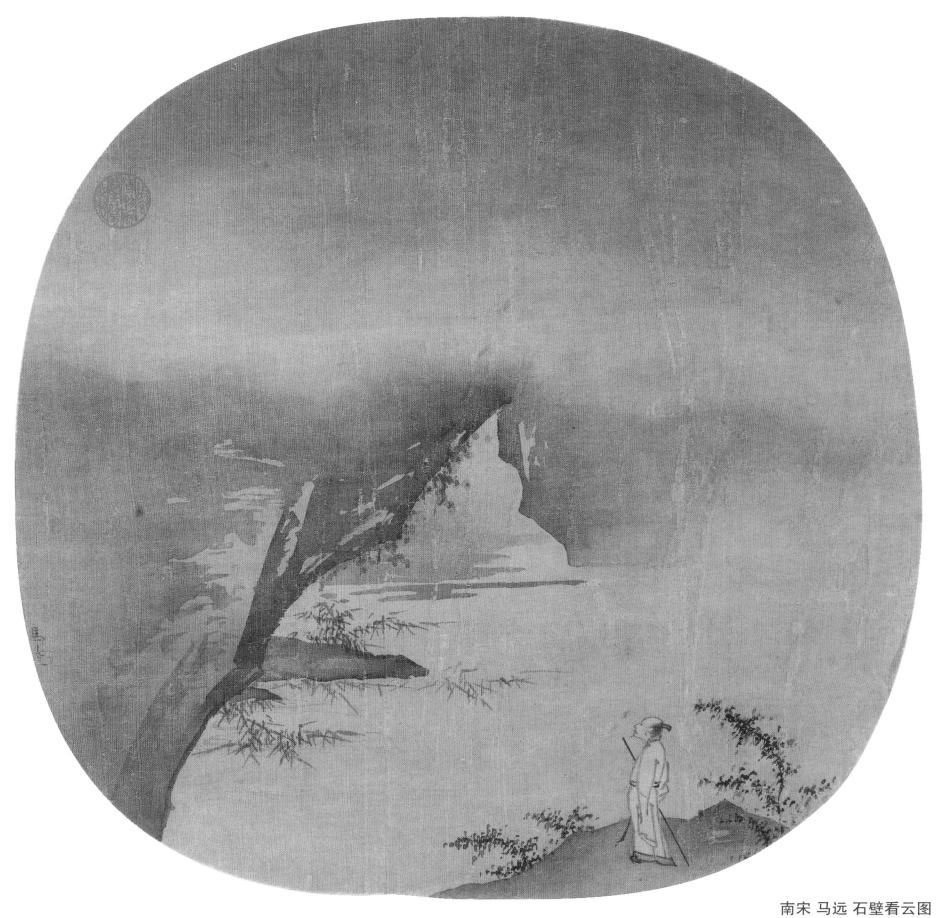

南宋 马远 石壁看云图

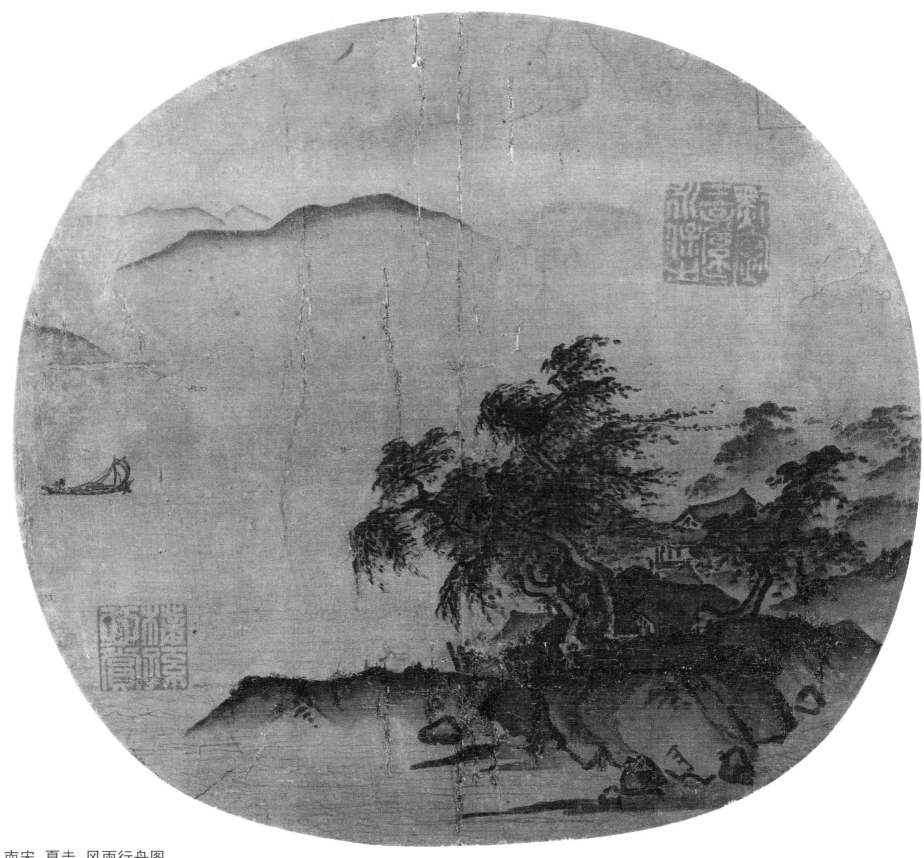

南宋　夏圭　风雨行舟图

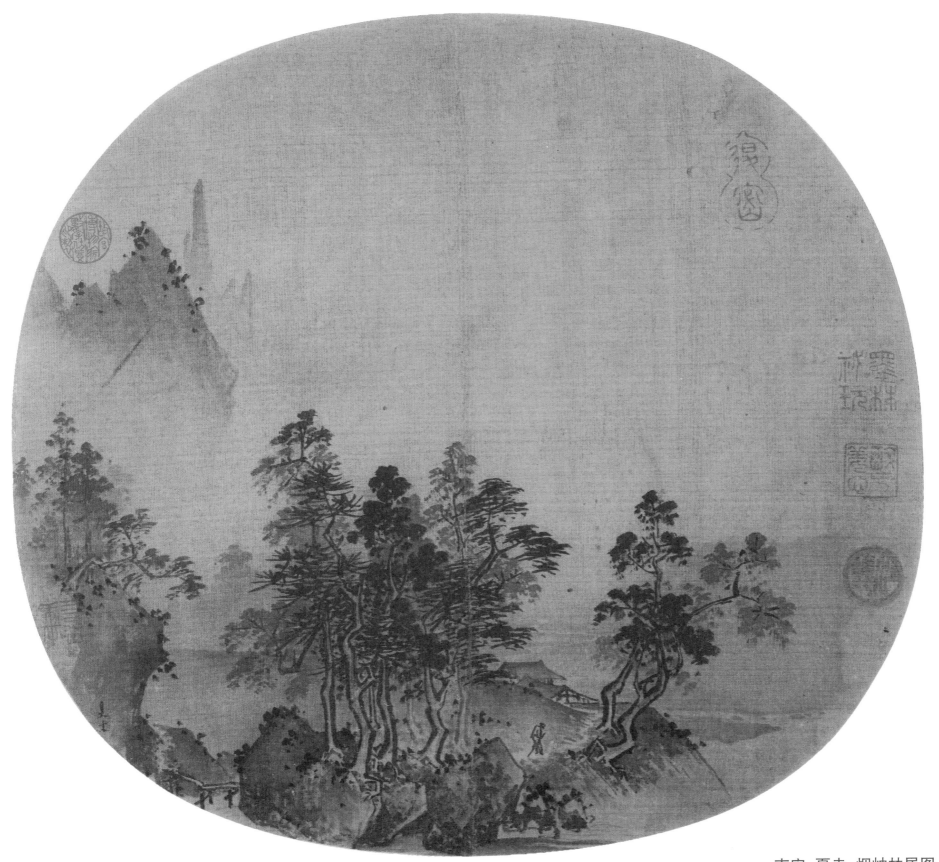

南宋　夏圭　烟岫林居图

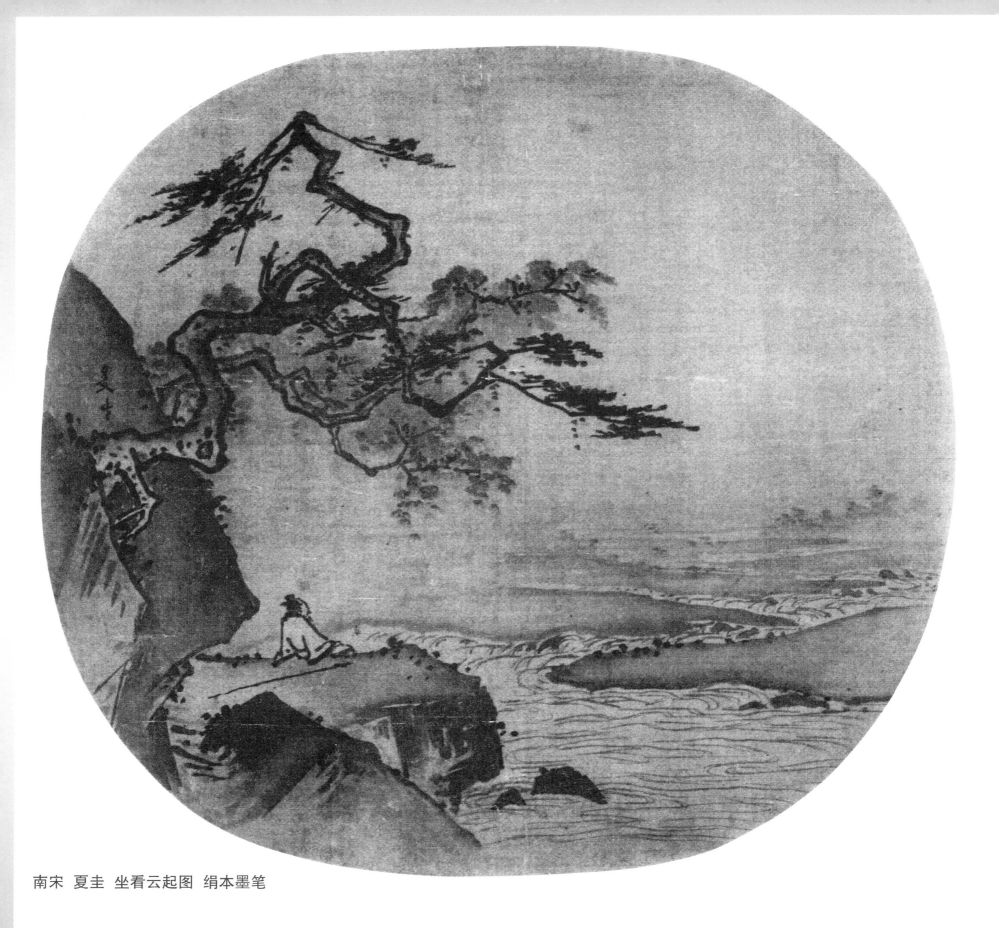

南宋　夏圭　坐看云起图　绢本墨笔

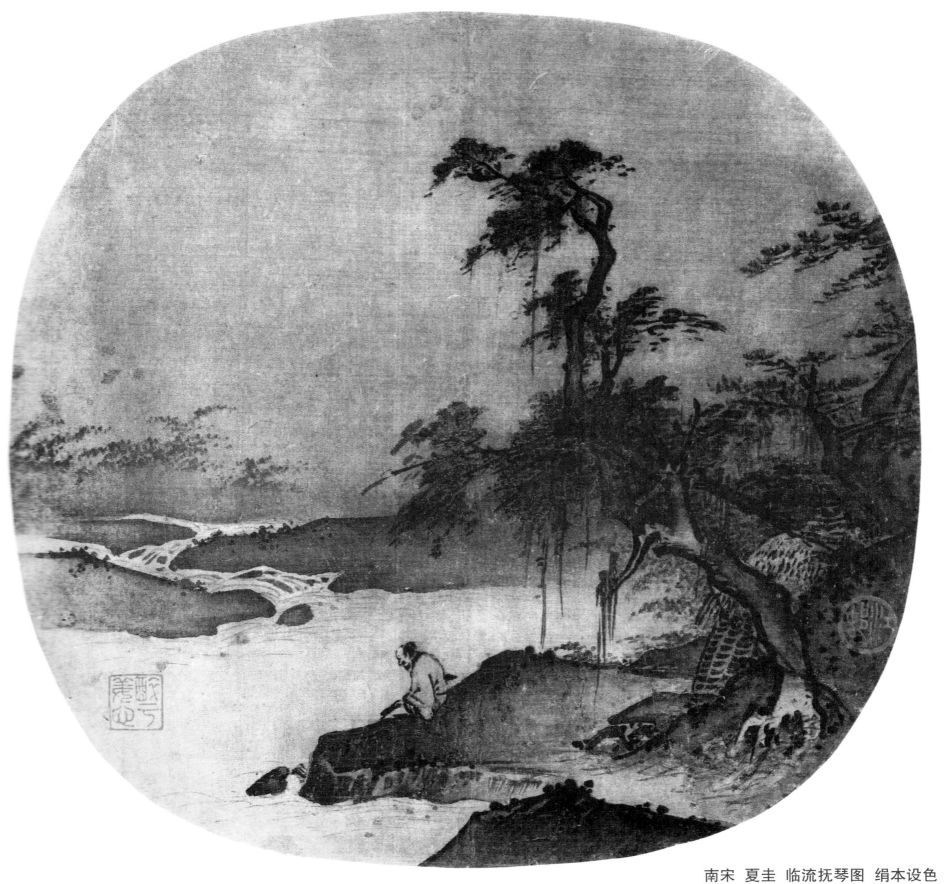

南宋 夏圭 临流抚琴图 绢本设色

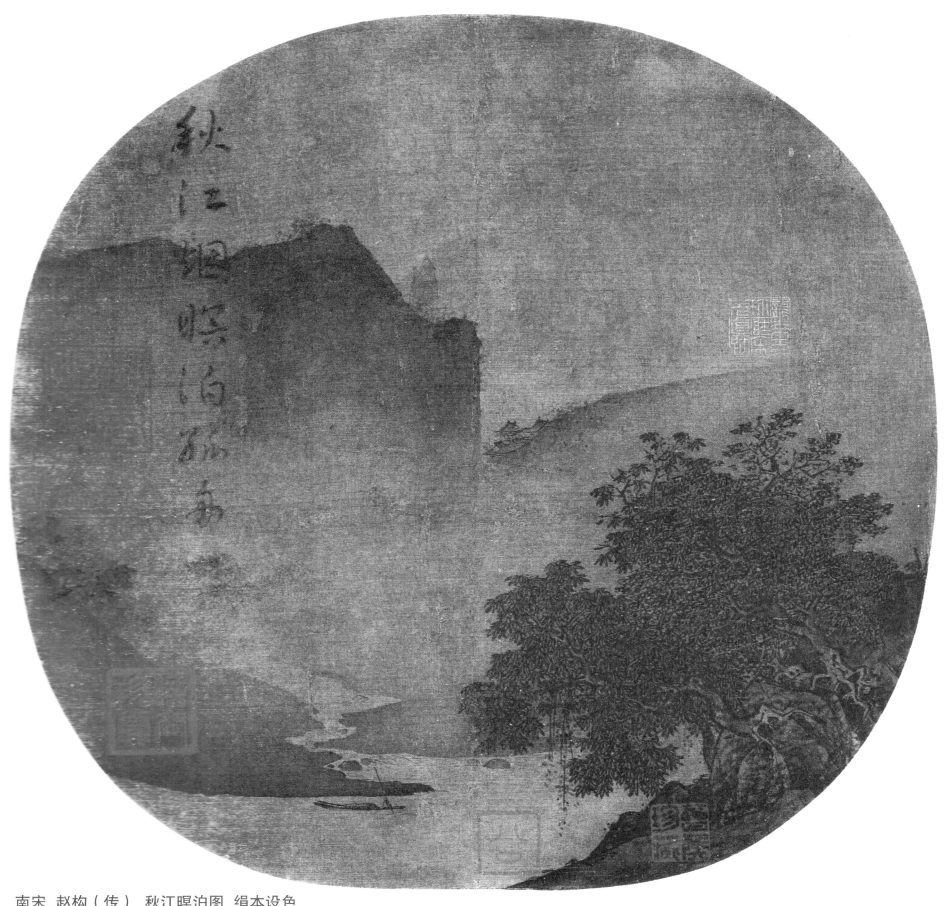

南宋　赵构（传）　秋江暝泊图　绢本设色

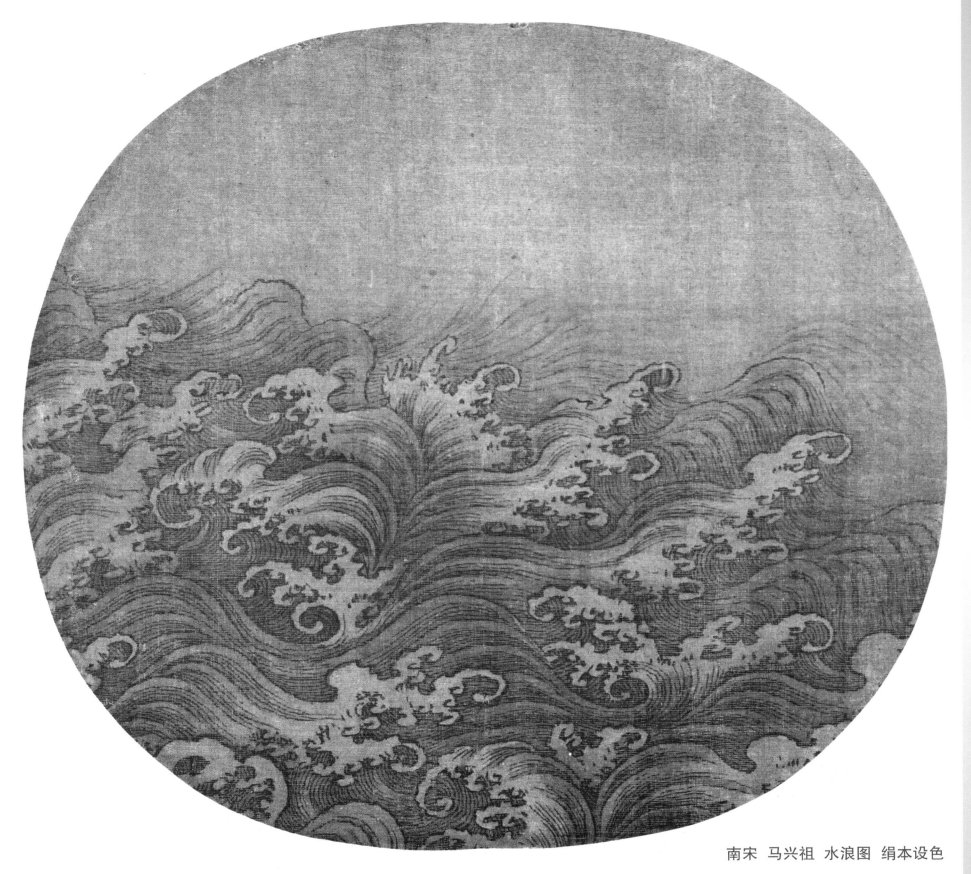

南宋 马兴祖 水浪图 绢本设色

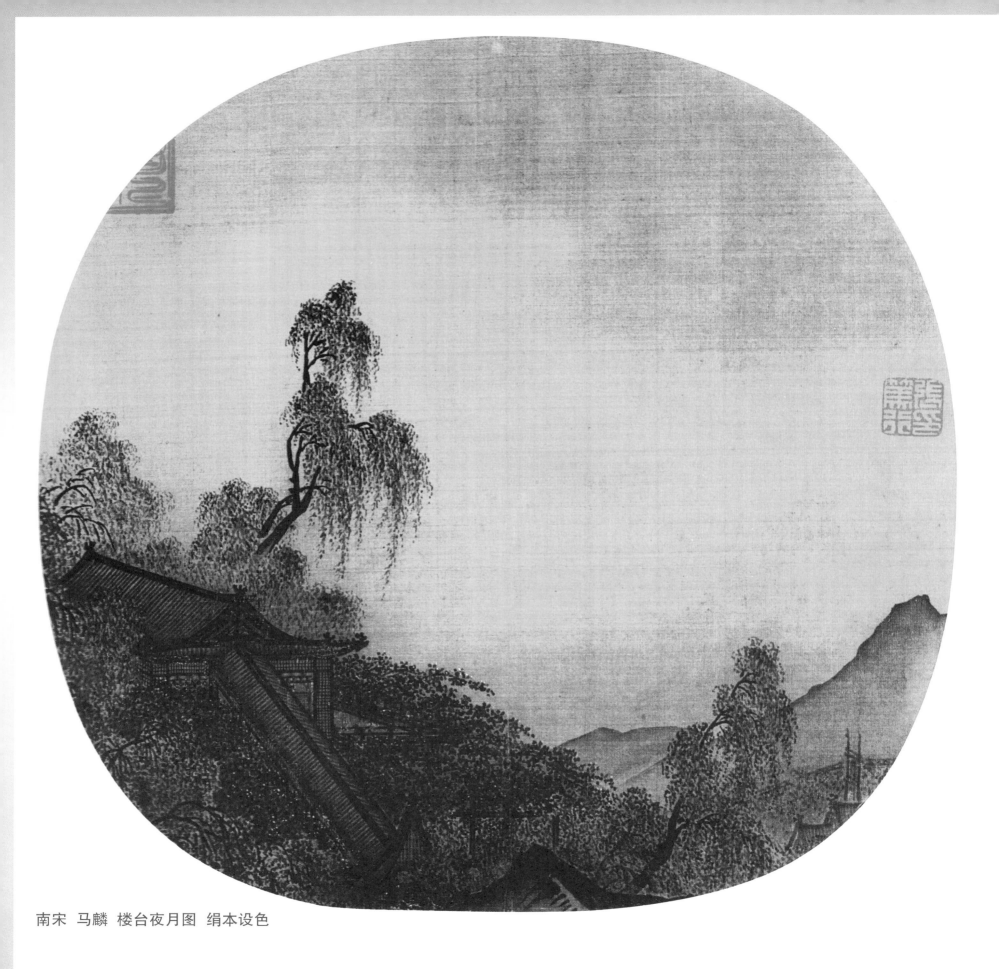

南宋　马麟　楼台夜月图　绢本设色

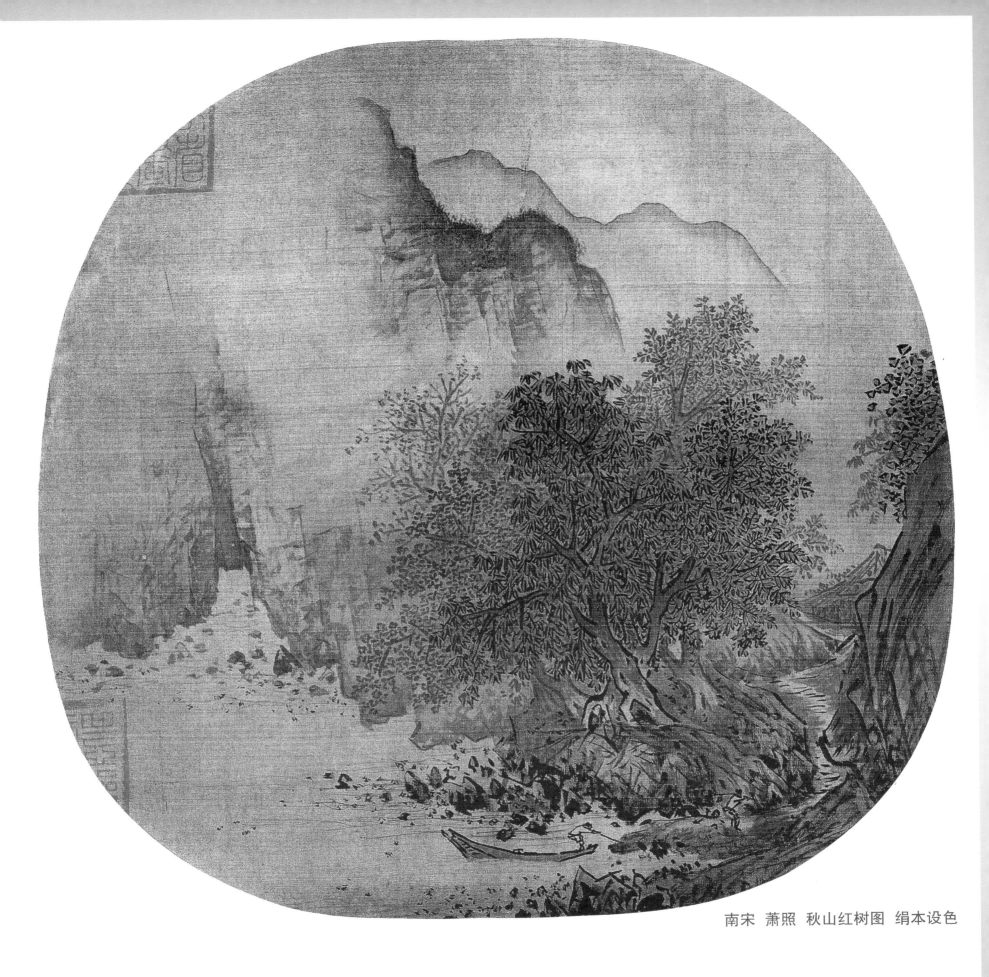

南宋 萧照 秋山红树图 绢本设色

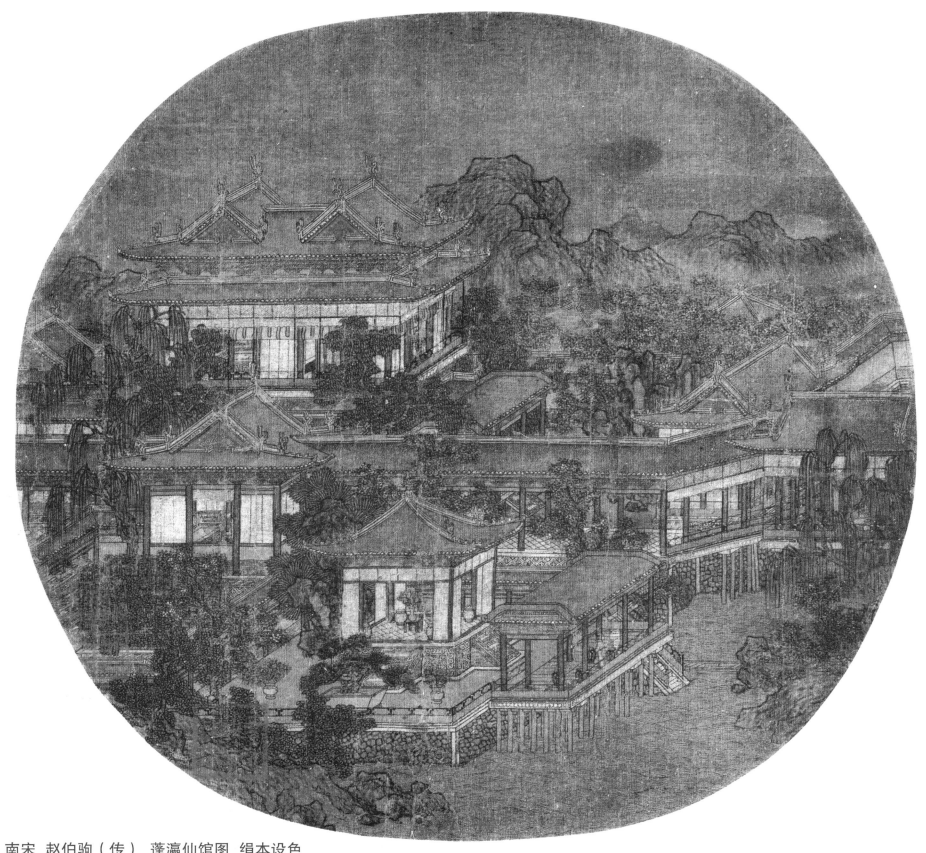

南宋 赵伯驹（传） 蓬瀛仙馆图 绢本设色

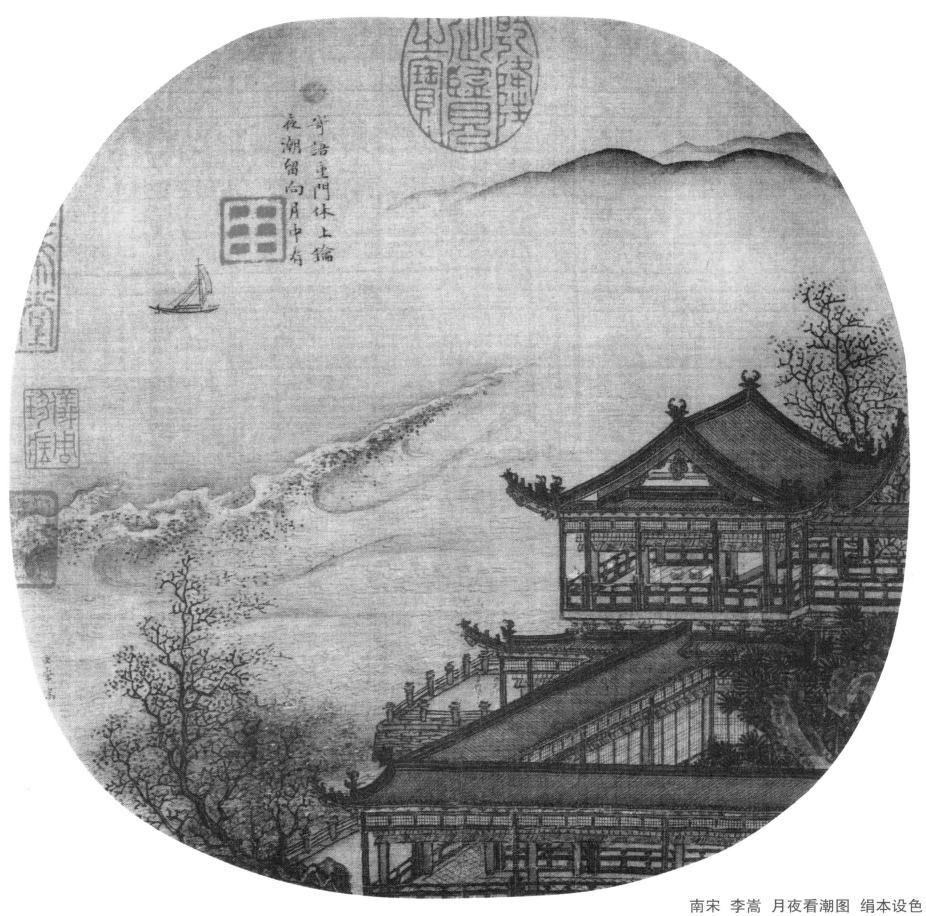

南宋 李嵩 月夜看潮图 绢本设色

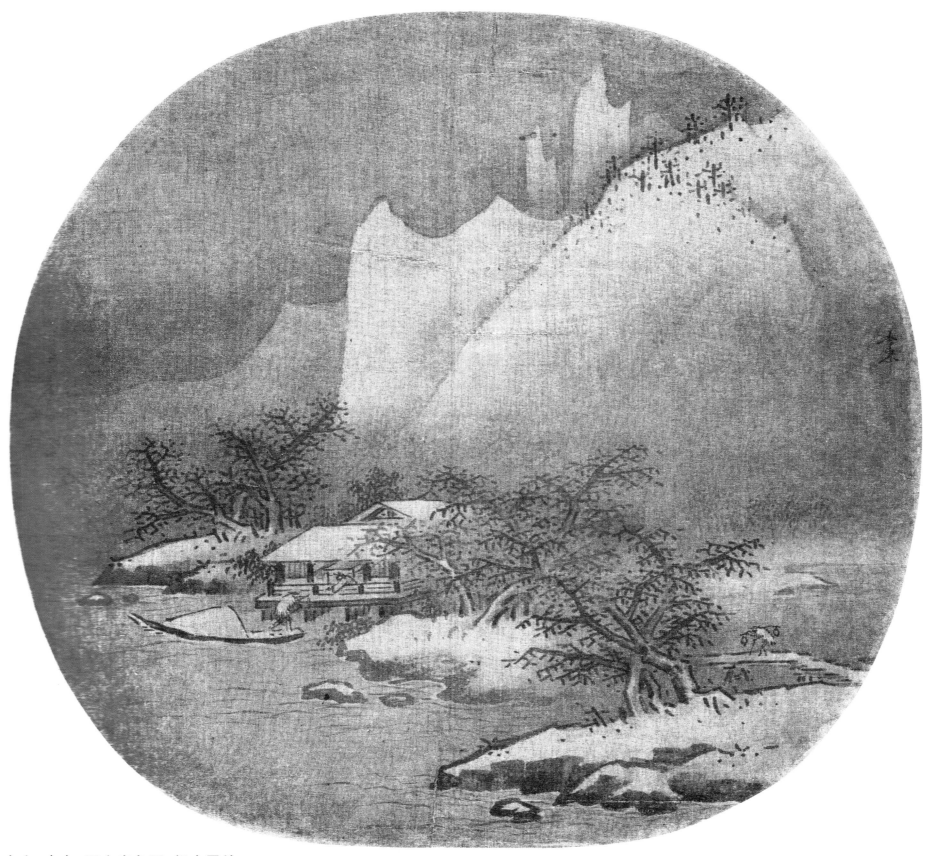

南宋 李东 雪夜卖鱼图 绢本墨笔

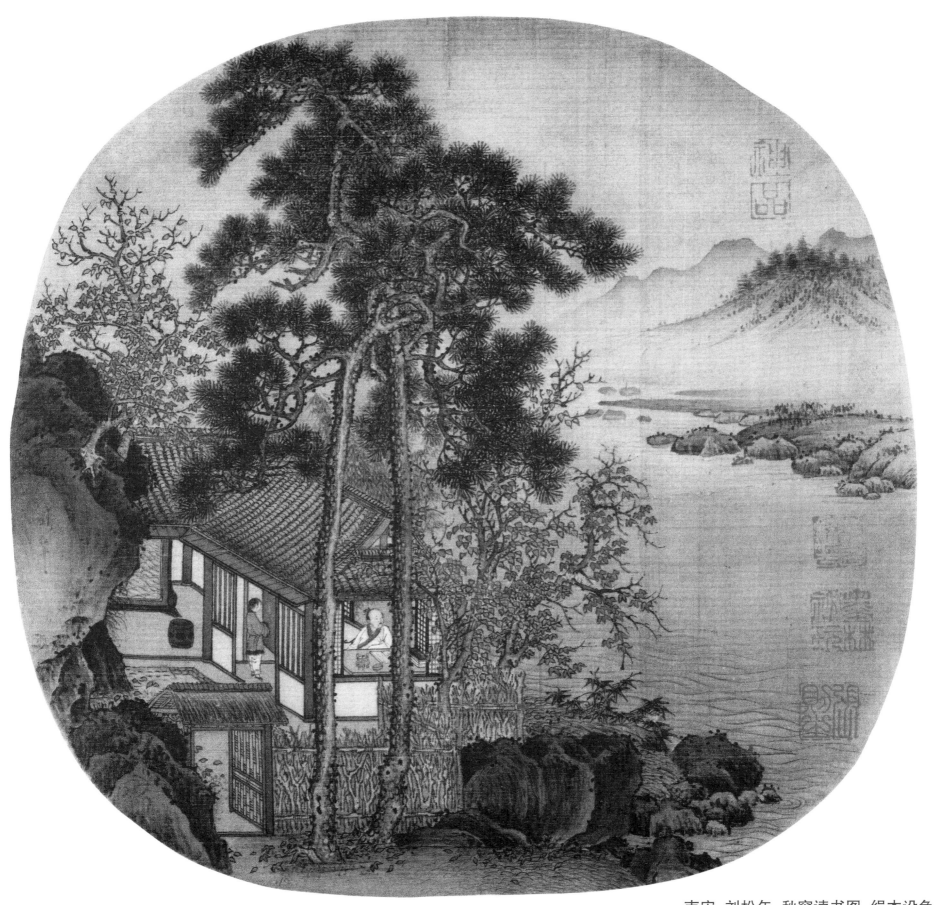

南宋 刘松年 秋窗读书图 绢本设色

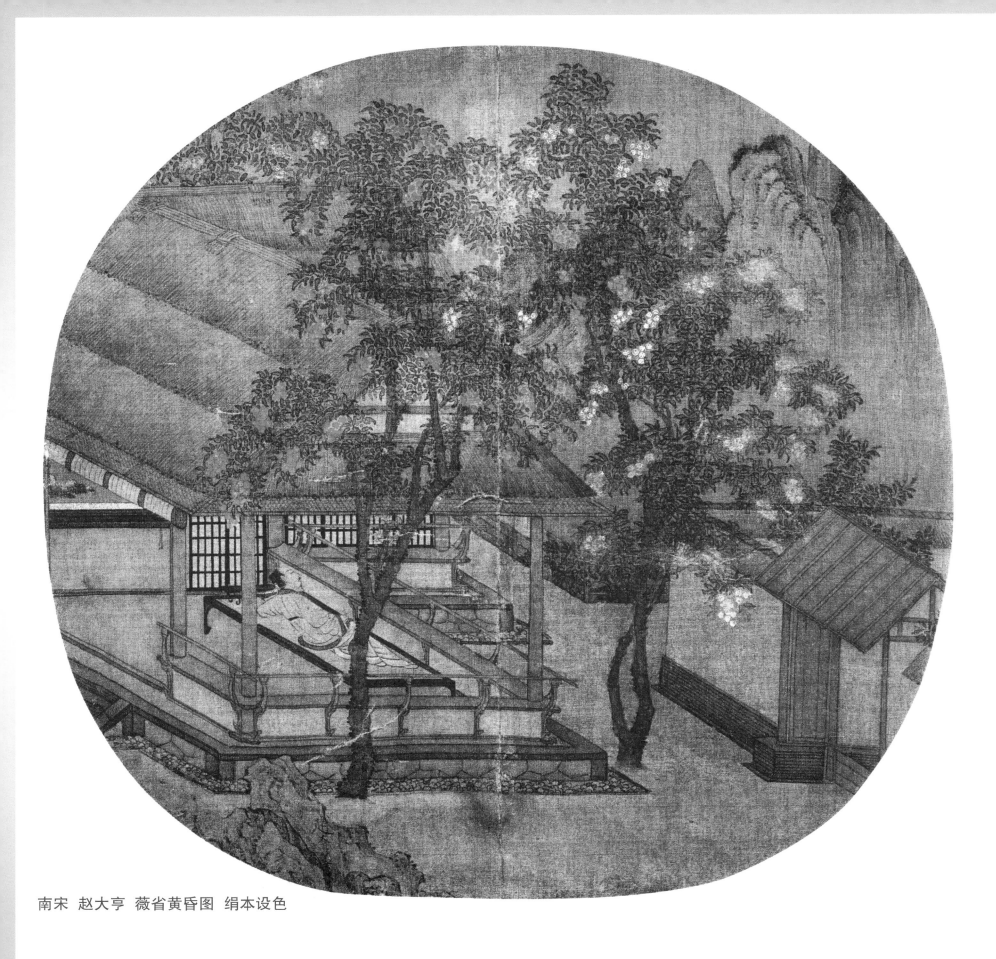

南宋　赵大亨　薇省黄昏图　绢本设色

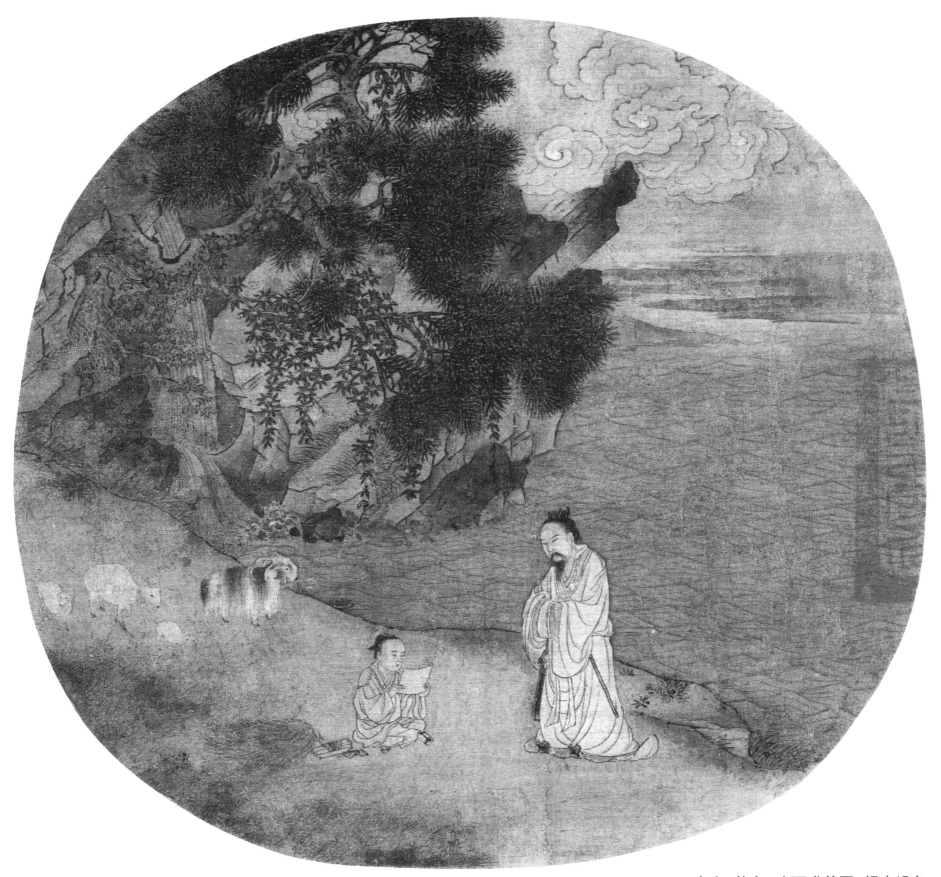

南宋 佚名 叱石成羊图 绢本设色

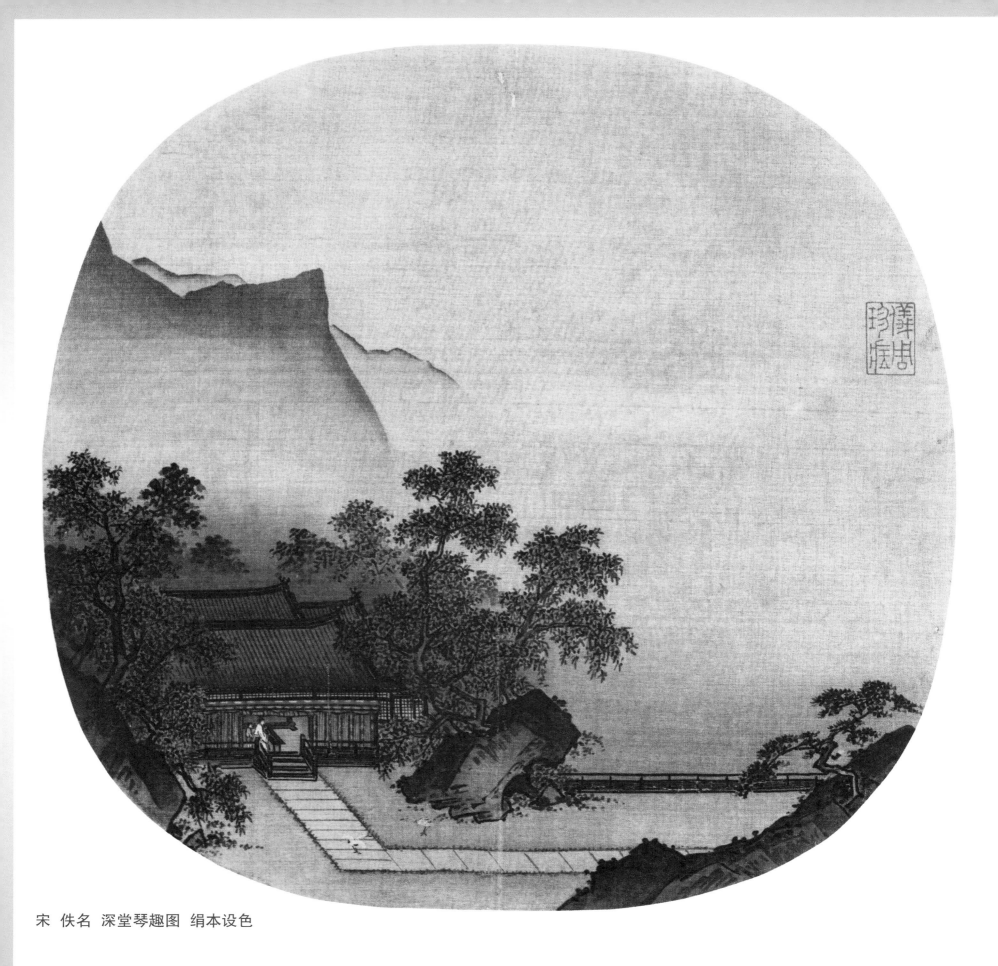

宋　佚名　深堂琴趣图　绢本设色

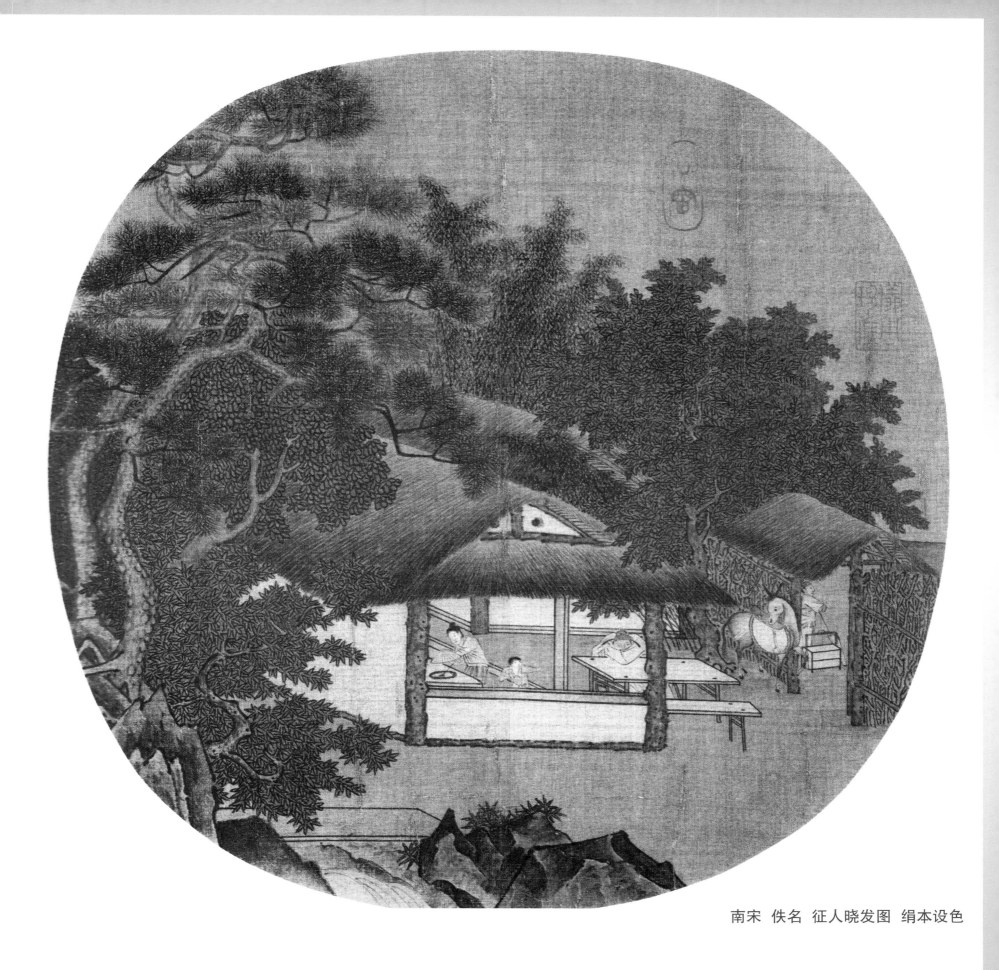

南宋 佚名 征人晓发图 绢本设色

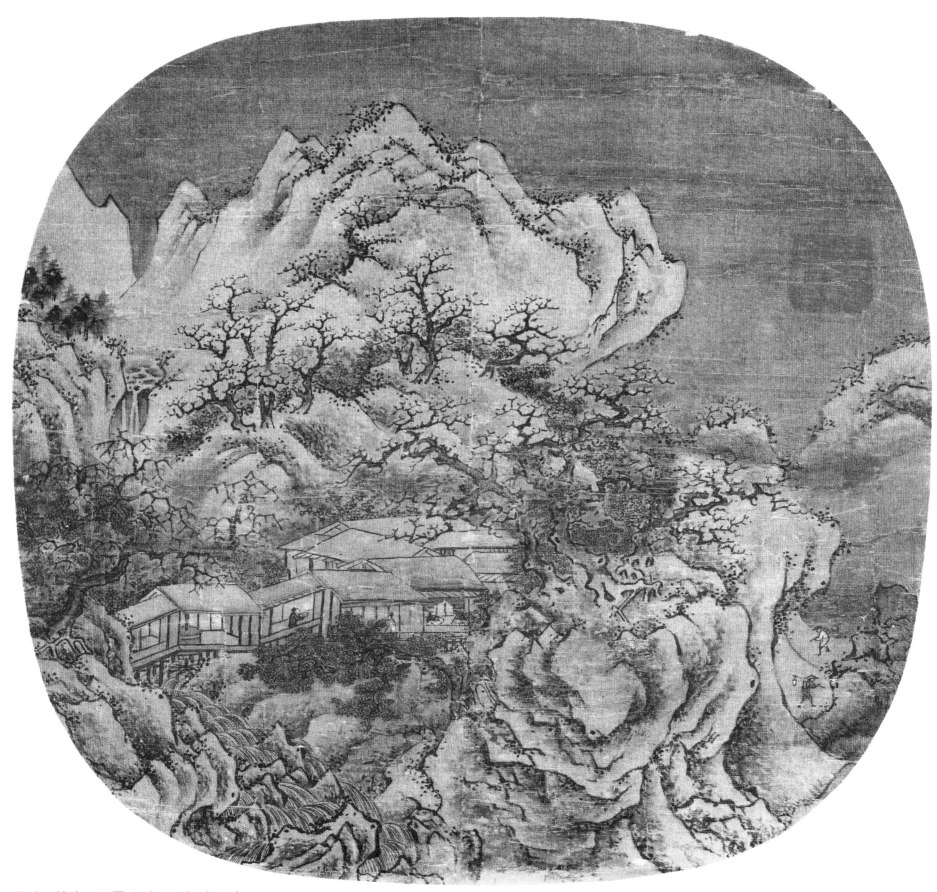

北宋　佚名　雪景山水图　绢本设色

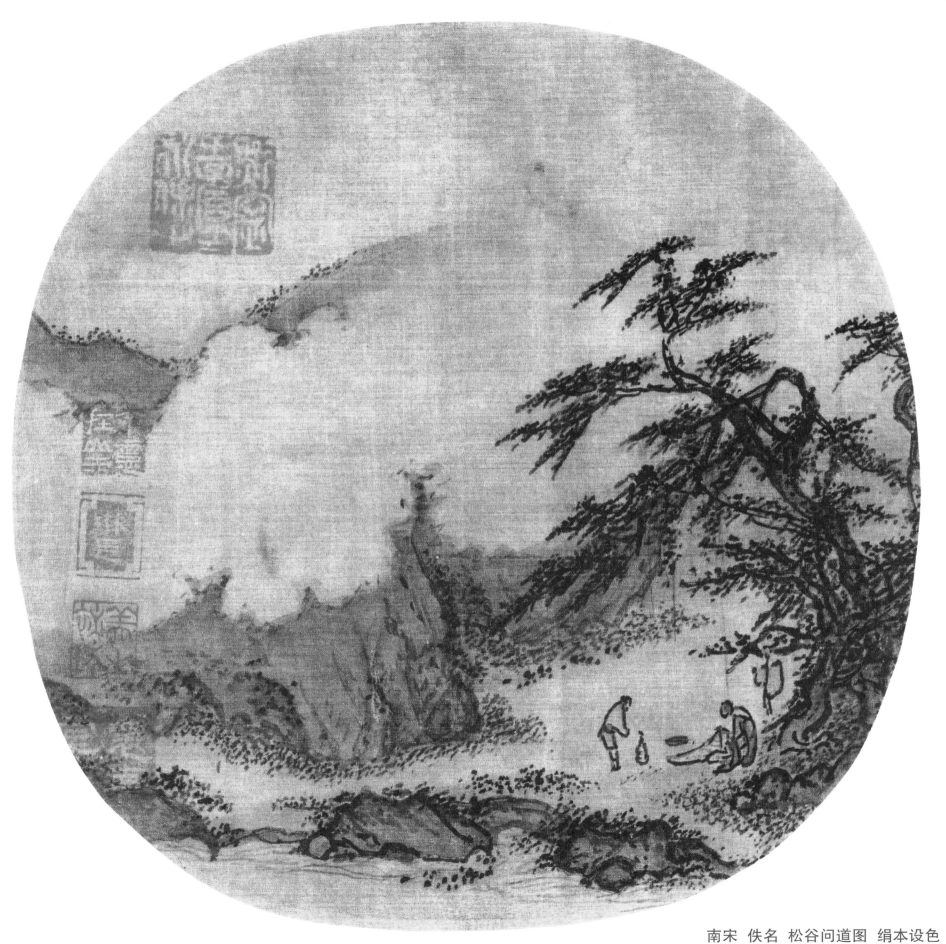

南宋 佚名 松谷问道图 绢本设色

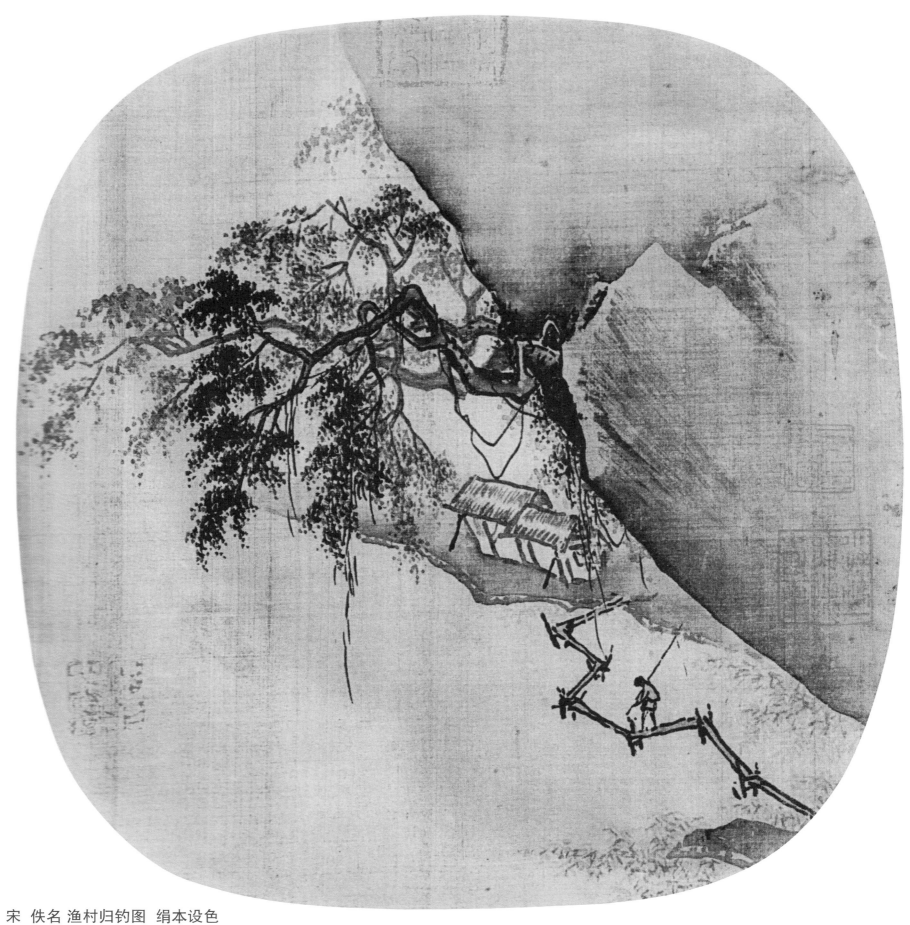

宋 佚名 渔村归钓图 绢本设色

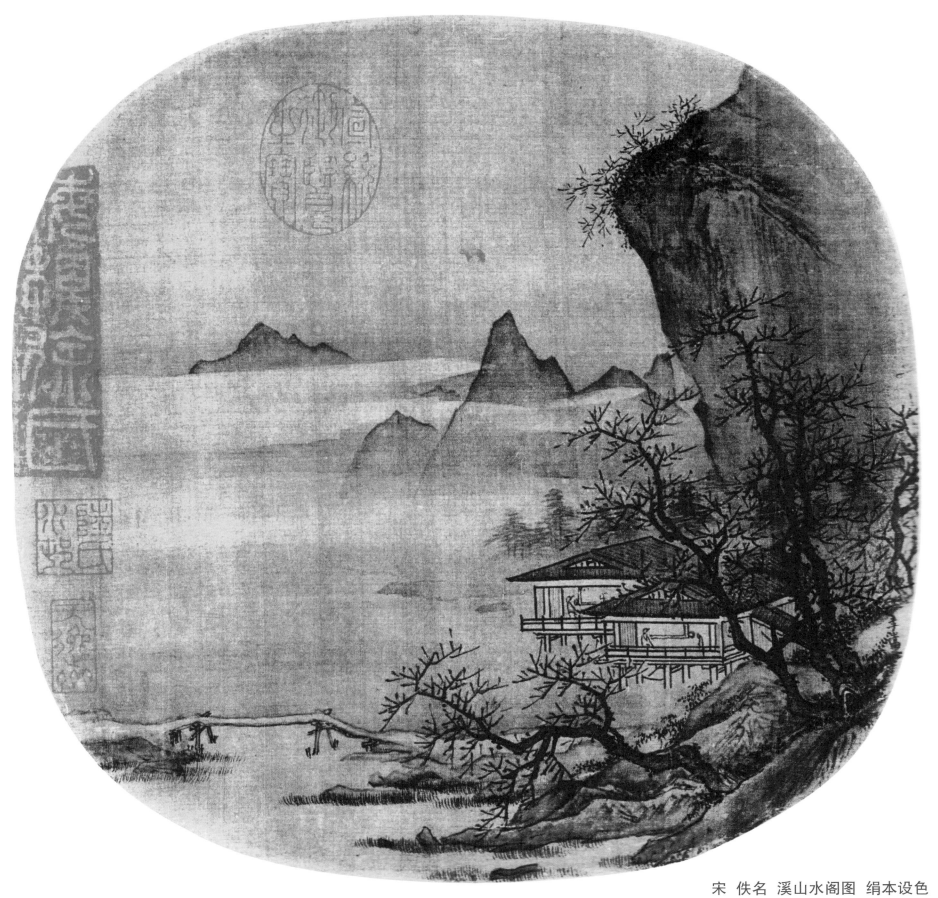

宋 佚名 溪山水阁图 绢本设色

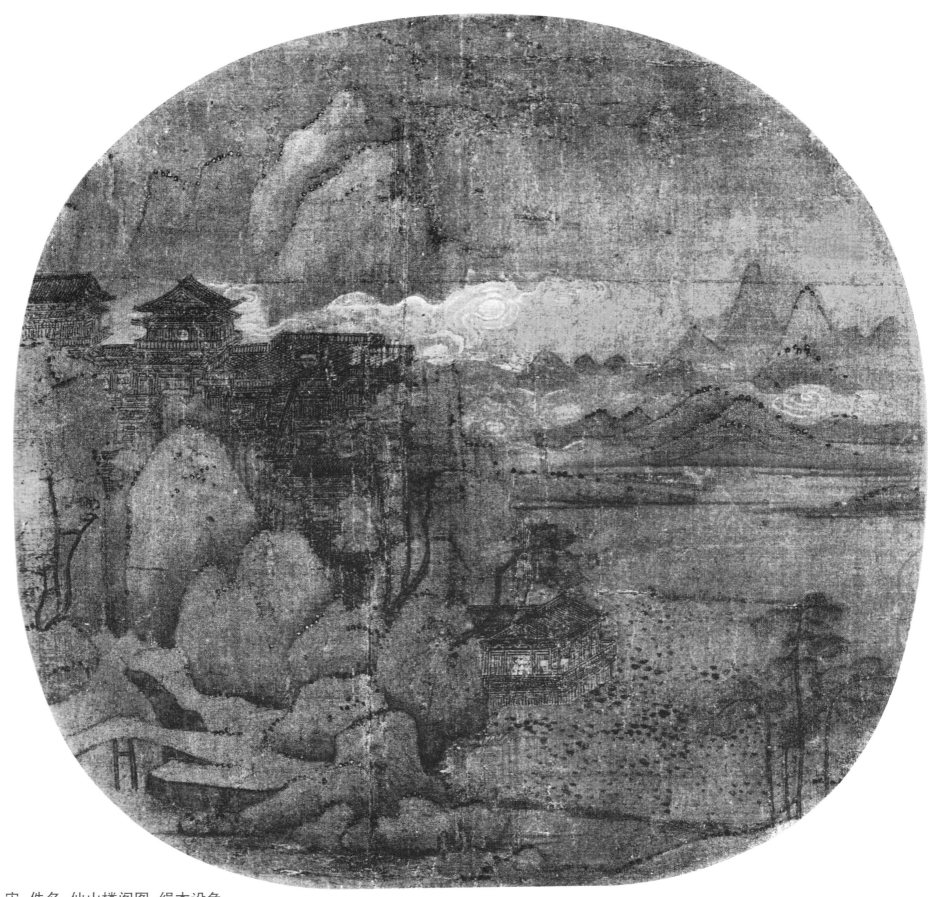

宋　佚名　仙山楼阁图　绢本设色

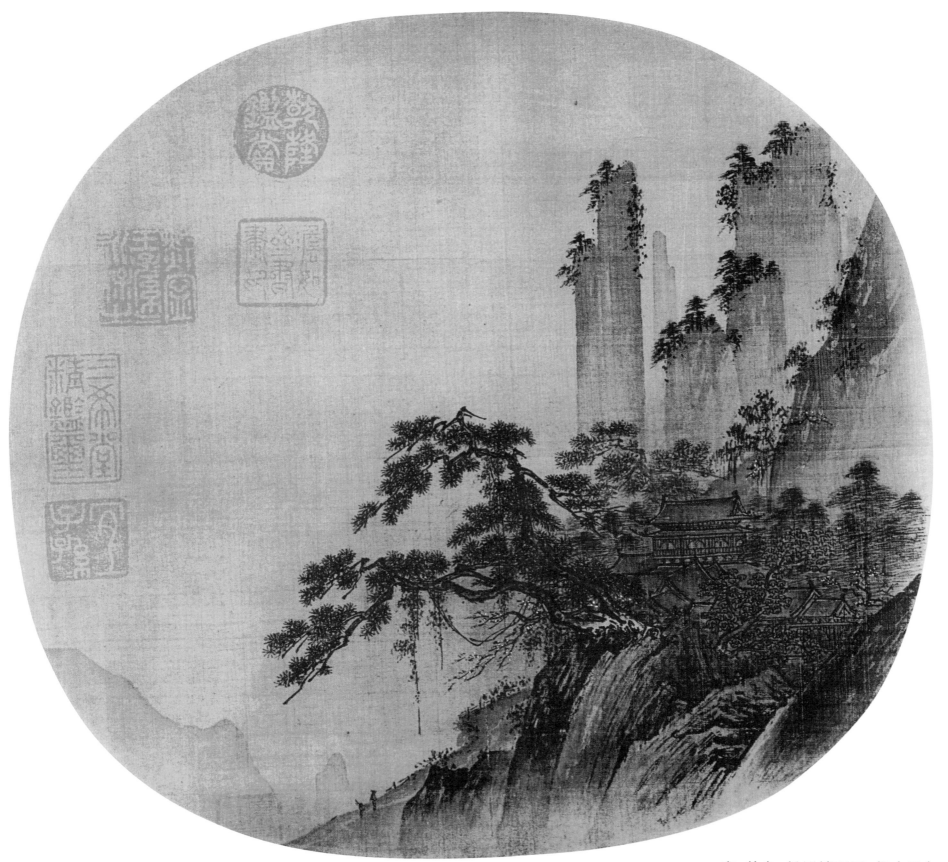

宋 佚名 松风楼观图 绢本设色

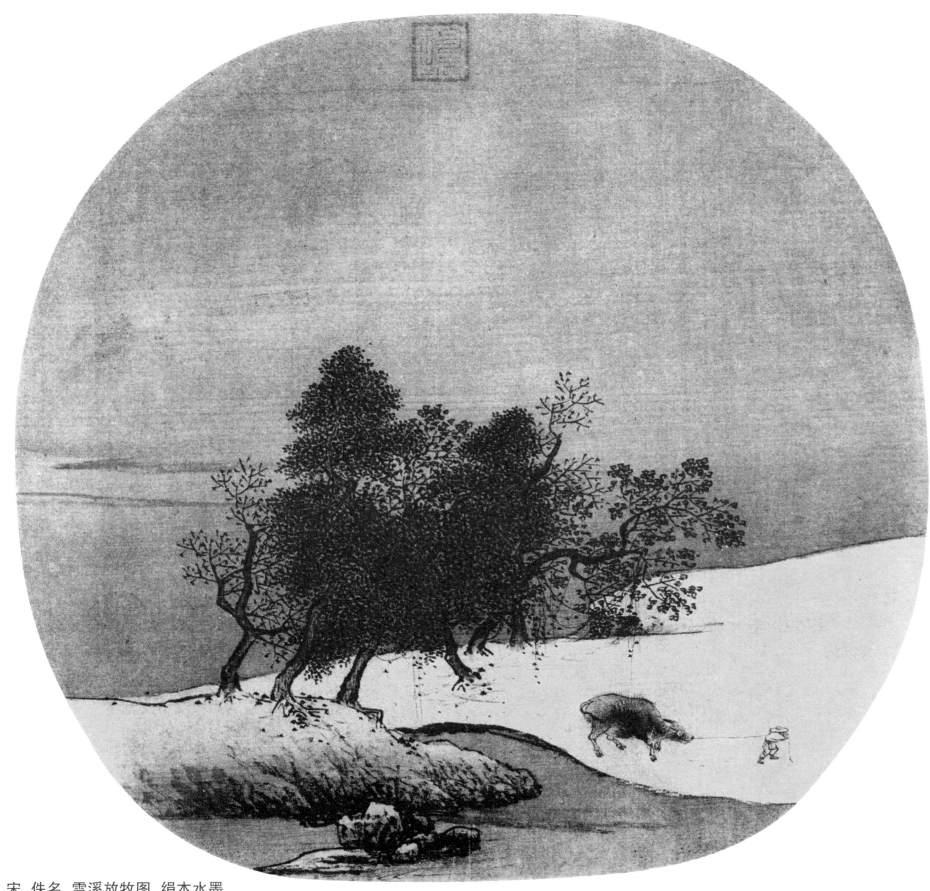

宋 佚名 雪溪放牧图 绢本水墨

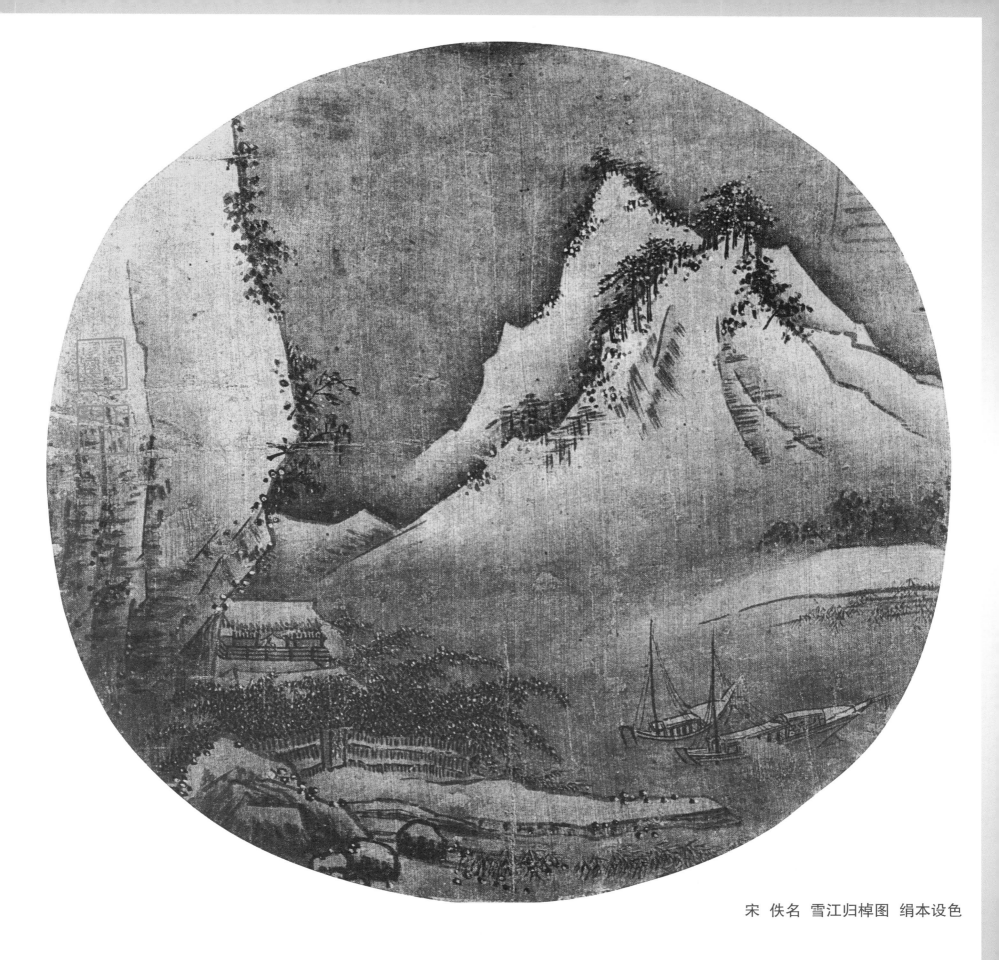

宋 佚名 雪江归棹图 绢本设色

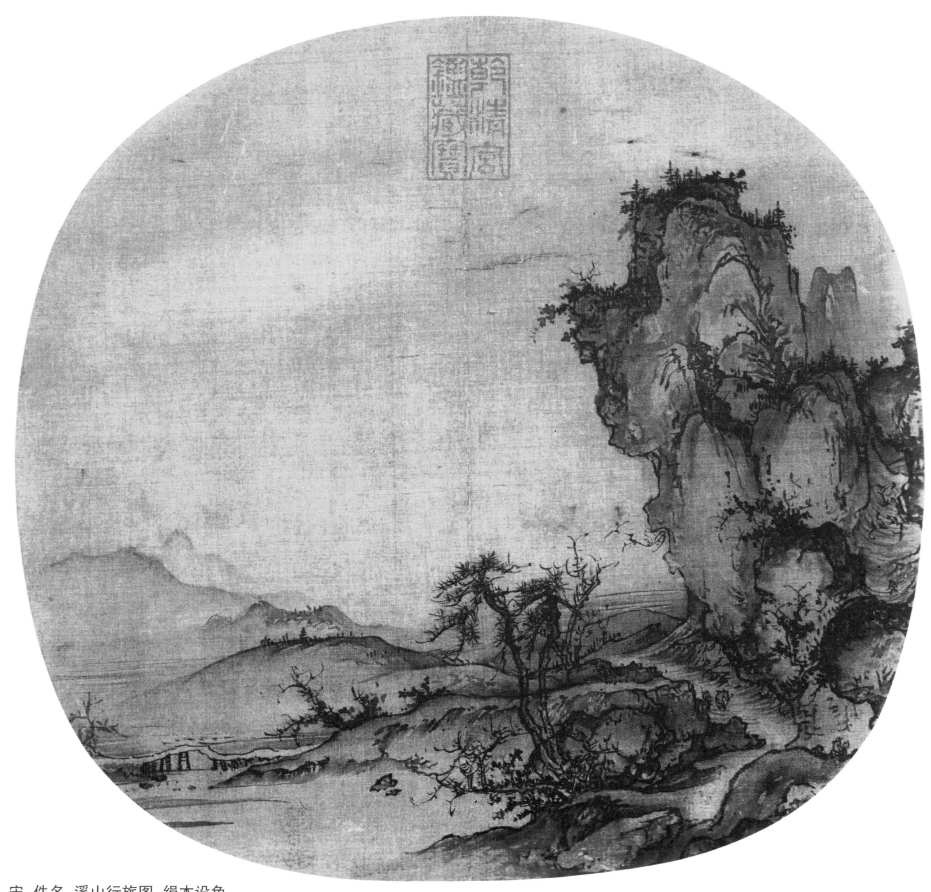

宋 佚名 溪山行旅图 绢本设色